郭芝苑

〔野地的紅薔薇〕

c o n t e n t s 目次

生命的樂章 在野的天籟之聲

台灣音樂「師」想起

　　文建會文化資產年的眾多工作項目裡，對於為台灣資深音樂工作者寫傳的系列保存計畫，是我常年以來銘記在心，時時引以為念的。在美術方面，我們已推出「家庭美術館─前輩美術家叢書」，以圖文並茂、生動活潑的方式呈現；我想，也該有套輕鬆、自然的台灣音樂史書，能帶領青年朋友及一般愛樂者，認識我們自己的音樂家，進而認識台灣近代音樂的發展，這就是這套叢書出版的緣起。

　　我希望它不同於一般學術性的傳記書，而是以生動、親切的筆調，講述前輩音樂家的人生故事；珍貴的老照片，正是最真實的反映不同時代的人文情境。因此，這套「台灣音樂館─資深音樂家叢書」的出版意義，正是經由輕鬆自在的閱讀，使讀者沐浴於前人累積智慧中；藉著所呈現出他們在音樂上可敬表現，既可彰顯前輩們奮鬥的史實，亦可為台灣音樂文化的傳承工作，留下可資參考的史料。

　　而傳記中的主角，正以親切的言談，傳遞其生命中的寶貴經驗，給予青年學子殷切叮嚀與鼓勵。回顧台灣資深音樂工作者的生命歷程，讀者們可重回二十世紀台灣歷史的滄桑中，無論是辛酸、坎坷，或是歡樂、希望，耳畔的音樂中所散放的，是從鄉土中孕育的傳統與創新，那也是我們寄望青年朋友們，來年可接下

傳承的棒子，繼續連綿不絕的推動美麗的台灣樂章。

　　這是「台灣資深音樂工作者系列保存計畫」跨出的第一步，共遴選二十位音樂家，將其故事結集出版，往後還會持續推展。在此我要深謝各位資深音樂家或其家人接受訪問，提供珍貴資料；執筆的音樂作家們，辛勤的奔波、採集資料、密集訪談，努力筆耕；主編趙琴博士，以她長期投身台灣樂壇的音樂傳播工作經驗，在與台灣音樂家們的長期接觸後，以敏銳的音樂視野，負責認真的引領著本套專輯的成書完稿；而時報出版公司，正也是一個經驗豐富、品質精良的文化工作團隊，在大家同心協力下，共同致力於台灣音樂資產的維護與保存。「傳古意，創新藝」須有豐富紮實的歷史文化做根基，文建會一系列的出版，正是實踐「文化紮根」的艱鉅工程。尚祈讀者諸君賜正。

行政院文化建設委員會主任委員　陳郁秀

認識台灣音樂家

「民族音樂研究所」是行政院文化建設委員會「國立傳統藝術中心」的派出單位，肩負著各項民族音樂的調查、蒐集、研究、保存及展示、推廣等重責；並籌劃設置國內唯一的「民族音樂資料館」，建構具台灣特色之民族音樂資料庫，以成為台灣民族音樂專業保存及國際文化交流的重鎮。

為重視民族音樂文化資產之保存與推廣，特規劃辦理「台灣資深音樂工作者系列保存計畫」，以彰顯台灣音樂文化特色。在執行方式上，特邀聘學者專家，共同研擬、訂定本計畫之主題與保存對象；更秉持著審慎嚴謹的態度，用感性、活潑、淺近流暢的文字風格來介紹每位資深音樂工作者的生命史、音樂經歷與成就貢獻等，試圖以凸顯其獨到的音樂特色，不僅能讓年輕的讀者認識台灣音樂史上之瑰寶，同時亦能達到紀實保存珍貴民族音樂資產之使命。

對於撰寫「台灣音樂館—資深音樂家叢書」的每位作者，均考慮其對被保存者生平事跡熟悉的親近度，或合宜者為優先，今邀得海內外一時之選的音樂家及相關學者分別為各資深音樂工作者執筆，易言之，本叢書之題材不僅是台灣音樂史之上選，同時各執筆者更是台灣音樂界之精英。希望藉由每一冊的呈現，能見證台灣民族音樂一路走來之點點滴滴，並為台灣音樂史上的這群貢獻者歌頌，將其辛苦所共同譜出的音符流傳予下一代，甚至散佈到國際間，以證實台灣民族音樂之美。

本計畫承蒙本會陳主任委員郁秀以其專業的觀點與涵養，提供許多寶貴的意見，使得本計畫能更紮實。在此亦要特別感謝資深音樂傳播及民族音樂學者趙琴博士擔任本系列叢書的主編，及各音樂家們的鼎力協助。更感謝時報出版公司所有參與工作者的熱心配合，使本叢書能以精緻面貌呈現在讀者諸君面前。

國立傳統藝術中心主任　柯基良

聆聽台灣的天籟

音樂，是人類表達情感的媒介，也是珍貴的藝術結晶。台灣音樂因歷史、政治、文化的變遷與融合，於不同階段展現了獨特的時代風格，人們藉著民俗音樂、創作歌謠等各種形式傳達生活的感觸與情思，使台灣音樂成爲反映當時人心民情與社會潮流的重要指標。許多音樂家的事蹟與作品，也在這樣的發展背景下，更蘊含著藉音樂詮釋時代的深刻意義與民族特色，成爲歷史的見證與縮影。

在資深音樂家逐漸凋零之際，時報出版公司很榮幸能夠參與文建會「國立傳統藝術中心」民族音樂研究所策劃的「台灣音樂館—資深音樂家叢書」編製及出版工作。這一年來，在陳郁秀主委、柯基良主任的督導下，我們和趙琴主編及二十位學有專精的作者密切合作，不斷交換意見，以專訪音樂家本人爲優先考量，若所欲保存的音樂家已過世，也一定要採訪到其遺孀、子女、朋友及學生，來補充資料的不足。我們發揮史學家傅斯年所謂「上窮碧落下黃泉，動手動腳找資料」的精神，盡可能蒐集珍貴的影像與文獻史料，在撰文上力求簡潔明暢，編排上講究美觀大方，希望以圖文並茂、可讀性高的精彩內容呈現給讀者。

「台灣音樂館—資深音樂家叢書」現階段一共整理了二十位音樂家的故事，他們分別是蕭滋、張錦鴻、江文也、梁在平、陳泗治、黃友棣、蔡繼琨、戴粹倫、張昊、張彩湘、呂泉生、郭芝苑、鄧昌國、史惟亮、呂炳川、許常惠、李淑德、申學庸、蕭泰然、李泰祥。這些音樂家有一半皆已作古，有不少人旅居國外，也有的人年事已高，使得保存工作更爲困難，即使如此，現在動手做也比往後再做更容易。我們很慶幸能夠及時參與這個計畫，重新整理前輩音樂家的資料，讓人深深覺得這是全民共有的文化記憶，不容抹滅；而除了記錄編纂成書，更重要的是發行推廣，才能夠使這些資深音樂工作者的美妙天籟深入民間，成爲所有台灣人民的永恆珍藏。

時報出版公司總編輯
「台灣音樂館—資深音樂家叢書」計畫主持人　林馨琴

堅持無悔的音樂人生

　　八十歲生日的前幾天，古老的書桌前，窗台依舊灑下溫煦的陽光；老花眼鏡後面，先生的眼睛流光閃爍，顫抖的手仍執著的寫下一筆一劃。與往常不同的是，今天並非譜寫音符，而是要寄出這二十多張的請柬；這是郭芝苑八十大壽，靜宜大學頒授他名譽音樂博士學位，他知道自己戰勝了一切，然而心中卻想著：「如今終於建立了風格，光陰卻無情的讓我變成老人。這二十多張的請柬，要寄給誰？音樂路途上，為我喝采的人有誰呢？曾追隨的江文也，早已做古；常惠小老弟也追尋著二十一世紀的曙光走了；僅大我二歲，酷愛音樂的小舅陳南邦，也在今年死了；愛妻也走了。靦腆不善交際的我，要與誰分享這份喜悅呢？」這請柬，紅而耀眼的金字，像是一份報告書，這是他的時代，這冗長的角力仍未結束，意志力將戰勝時間，他一生摯愛音樂，無怨無悔。

　　台灣音樂界，這位永不服老的老前輩郭芝苑，他雖然沒有音樂學院教授的頭銜，也沒有擁攏於後的門生弟子，可是卻有一顆摯愛音

樂的心及強烈創作的慾望。少年的求學時代，是在戰爭下被犧牲了；接下來的四〇年代，台灣的音樂文化卻是沙漠地帶；可是他這株頑固、堅強的仙人掌，終也排除萬難，綻放出美麗的花朵。雖然常常自嘲爲「在野的」，但是他積極地創作，吸收世界新潮流的作曲技巧，也在樂壇漸受重視。一九九三年，《小協奏曲》獲中國「中華文化促進會」評選爲二十世紀華人經典作品台灣入選。同年應邀於總統府介壽音樂會中演出其《豎笛與鋼琴小奏鳴曲》，並榮獲第十六屆吳三連藝術音樂類獎。一九九四年榮獲第十九屆國家文藝獎，首次在故鄉苑裡圖書館舉行音樂會。近年來的音樂會共計三十場以上，《在野的紅薔薇》（大呂）自傳性音樂手札也相繼出版。台北藝術大學顏綠芬教授對其生平、作品進行完整的研究；實踐大學鉅資演出他的大型歌劇《許仙與白娘娘》；現任文建會主委陳郁秀爲其立傳，出版《郭芝苑──沙漠中盛開的紅薔薇》（時報），詳細整理所有生平、演出資料，並爲其在台灣音樂史上定位。陳主委就曾讚美

郭芝苑：「在穿越台灣的百年歷史軌跡中，我們很感謝有位默默耕耘的長者付出他一生的生命，以天籟之聲、以不同的形式，記錄了由小市民至高知識份子、由廟口至音樂殿堂的所有心聲。郭芝苑先生由唐山過台灣到打拚建設台灣的路途中，伴著大家向前走，他在我們的音樂史中有其一定的地位，而他美妙的旋律將為大家留下一世紀的回憶。[1]」能讓這位懂音樂，又為台灣文化前途打拚的人物為自己立傳，郭芝苑視之為最大的榮譽。

　　郭芝苑的生命歷程循著大時代的軌跡前進，他的人生充滿荊棘之路，為了音樂即使曾經心力交瘁，所得所失之間，卻也恆常在時間中飛逝而過，心中依然相信明天的陽光；雖然是在野的紅薔薇，依然堅持再綻放艷紅的花瓣。深鬱的眼神，堅定的嘴角，依然訴說著他一生摯愛音樂，無怨無悔。

吳玲宜

註1：陳郁秀，《郭芝苑──沙漠中盛開的紅薔薇》，台北，時報出版，2001年，頁397。

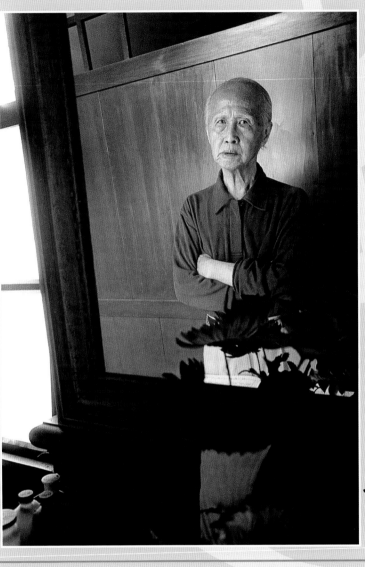
（林國彰／攝影）

生命的樂章

在野的天籟之聲

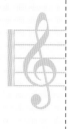

成長追憶

【唐山祖先到台灣】

　　郭芝苑在西元一九二一年十二月五日生於苗栗縣苑裡鎮。先祖們的往事是郭芝苑念念不忘的，古厝大廳上掛著「汾陽世澤」的堂匾及先祖們的照片，令他時時想起他們「唐山過台灣」的情景，從福建省泉州府同安縣石洋石與崎腳九斗內鄉里的貧瘠農村，在一支「吉籤」之後，乘著帆布船渡過兇險的海峽，來到台灣。在原是平埔族中道卡斯族喔灣麗社所在苑裡貓盂里，郭氏宗親立下根基，從曾祖父郭盤衍（偏名燕，1834～1899年）與其胞兄郭源以燒木炭零售爲生，含辛茹苦存下錢財，買下田地，才漸漸發跡，奮鬥幾代後留下的產業，使郭芝苑得以安心作曲。郭家至今已有六代了，生活安定，豐富的精神生活讓郭芝苑鄙視物質，幾十年下來守著祖先的古厝，增添的都只是音樂相關的書籍及唱片。在這古意的房子，感懷著父執輩的努力、先祖的開拓史，郭芝苑懷著感恩的心，而爲他們寫下《交響曲A調──唐山過台灣》。他曾在《交響曲A調──唐山過台灣》一文中寫道：

　　「我從學會寫管絃樂開始，心中便一直有個心願，有朝一日要寫出一首感謝祖先的『交響曲』來獻給他們，尤其是建立郭家經濟基礎的曾祖父郭燕及讓郭家更興盛的父親郭大旭（郭

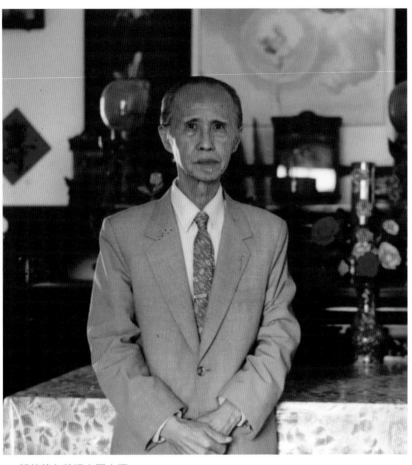

▲ 郭芝苑在苑裡古厝大廳。

萬最）……」

　　郭芝苑最近又常常想起父親的事，雖然父親在他二十歲時就離開了，為人子的想要盡孝道都沒有機會，能為父親做些什麼？在回憶錄上寫下父親為他所做的，也是懷念的方式吧！這血緣的延續，讓郭芝苑心中想著：「孩子將來又會如何看待我……」

歷史的迴響

　　每個姓氏遷徙流離的故事，都是族群中的共同記憶。郭芝苑勾畫自身家族史的同時，也浮現了其他氏族在這大時代的可歌可泣的故事。從閱讀別人帶淚的篇章，也看到了自己先祖開天闢地的那一行。

【愛音樂的世家少年】

　　閉起眼睛，當年的音樂仍在耳邊響起，手搖式的留聲機傳放出貝多芬（Ludwing van Beethoven, 1770～1827）的音樂，郭芝苑童稚的心被震撼，暗自決定將來要成為音樂家。父親託人在台北買來的小提琴，線條優美得令人激賞，如人聲般感性的聲音直入內心；不僅如此，這代表西方前衛的象徵，對於當

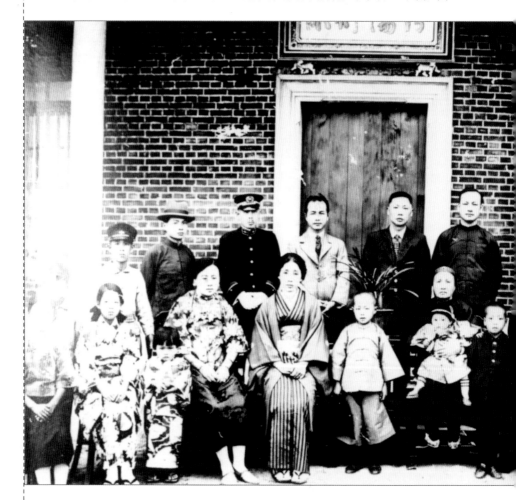

時社會能享受這些音樂的人而言，也反映其文化的層次感及家世的顯赫。受過西式教育的父親郭萬最（1899～1941）於台灣總督府台北國語學校求學時（約1910～1912），台灣早期音樂家，也是台灣第一位留日學生張福興，那時在台北國語學校任教，因此郭芝苑的父親郭萬最極

▲ 外二叔公陳貫。

有可能受教於他。郭萬最不僅對音樂頗為喜愛，當時已擁有小提琴、留聲機及許多的唱片，在當時的苑裡鄉下極為稀有且新奇；他也喜歡文學，家中珍藏許多古董、字畫。郭萬最曾任台北市新高銀行（第一銀行前身）、苑裡庄役場（鎮公所）會計、苑裡農會總幹事，買下不少田地，加上當時水利灌溉發達、化學肥料進步，使田地收益大增，累積不少財富，據郭芝苑回憶，父親去世的時候留下的產業有二十八甲的田地及約四十甲的山林地，穀租約有一千四百石。郭芝苑的童年就是在這樣優渥的環境中成長，比一般同年齡的小

◀ 孩提時代與家族合照，前排左六站立者為9歲的郭芝苑。

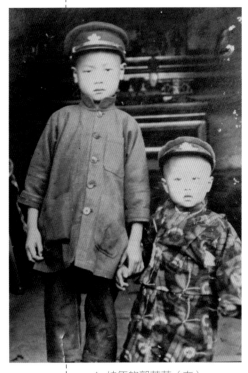

▲ 幼年的郭芝苑（右）。　　　　　▲ 1935年時就讀台南長榮中學一年級的郭芝苑。

孩更早接觸西式的音樂藝術，日後也能衣食無憂地追求自己的
音樂理想。

　　郭芝苑從小也常與母系親戚往來，其實他早年對音樂的興
趣多少也是來自四舅陳南垣的啓發。南垣舅舅是一位喜歡古典
音樂的醫生，和他的兒子陳弘典對古典音樂均有研究，後來專
門研究音響，並常替人設計音響。郭芝苑的外曾祖父陳星郎
（1851～1906）是前清秀才，由於家學淵源的關係，郭芝苑的
外公陳瑚（1875～1923）和外二叔公陳貫（1882～1936）均
爲優秀的文人，曾經參與台灣文化協會「櫟社詩會」的活動，

而大舅陳南輝亦曾於一九二五年左右擔任台灣文化協會評議員。

　　郭芝苑還依稀記得，在苑裡小鎮上的媽祖廟，孩童成群的在廟前廣場嬉戲，廟會的野台戲，南北管音樂、歌仔戲或車鼓小戲，在幼小的他心中滿載了愉悅及節慶的歡樂。這些屬於東方民族色彩的情懷，早已在童年時烙印於心，以致於到日本留學時，郭芝苑聽到日本作曲界兩大派系之一的「民族樂派」的音樂，深植在心中的民族內涵，立即被他們的音樂所喚醒，也

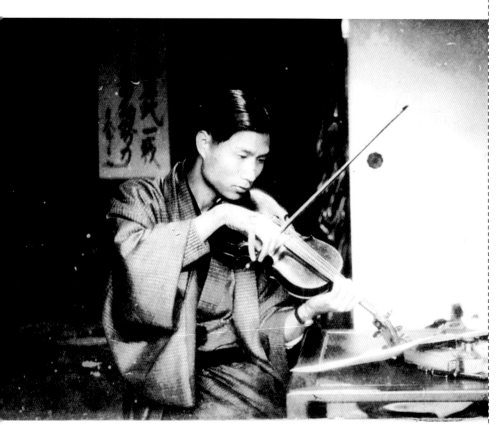

▲ 三舅陳南圖。

四百年來，福爾摩莎這個海島小域，隨著航海商隊帶來的新知識、新事務，就像潮水帶來浪花一般，適合島民的就留下來，不適合的就隨潮水帶走。西洋音樂的傳入，早在一六二四年八月二十四日荷蘭人自大員（今日的安平港）登陸，占據台灣三十八年期間，教會音樂隨著傳教士的福音正式的居留在台灣，唱詩班的成立、詩篇中樂譜的傳入，開啟了台灣西洋音樂的樂章。不過，西洋音樂的大量傳播，要一直等到十九世紀末英國及加拿大長老教會，在台灣有組織而且積極不懈地培養音樂人口，才算是奠定基礎。

▲ 古老書桌前，窗台灑下溫煦的陽光；老花眼鏡後，先生的眼睛流光閃爍，顫抖的手仍執著的寫下一筆一劃。多年來堅持創作，郭芝苑用盡心力，譜寫音符。

慢慢認知到傳統的重要性，因而立志成為「民族樂派」作曲家。

童年的溫馨回憶中，農餘黃昏時，婦女們忙著編織大甲帽蓆的氣氛，充滿了母性的溫柔；這是苑裡在典型農村生活外，另一項出名的藺草帽蓆手工藝，此手藝源自清朝雍正時的平埔族「蕃仔蓆」，名聞遐邇，日據時代都經由台中大甲對外輸出，又被稱為「大甲帽蓆」。郭芝苑童年難忘的記憶中，祖母與母親都忙著編織帽蓆，婦女們聚在一起，手上忙著嘴巴也不

得閒，聊著日常瑣事，偶而唱唱民謠小調，小孩則在一旁玩耍嬉戲。在這女性秘密花園會社中獨具的小圈圈，女性溫柔的光輝，傳統社會的另一種力量，郭芝苑長年珍惜著，而在日後寫作出歌謠《阿媽的手藝》，獨具地方色彩。

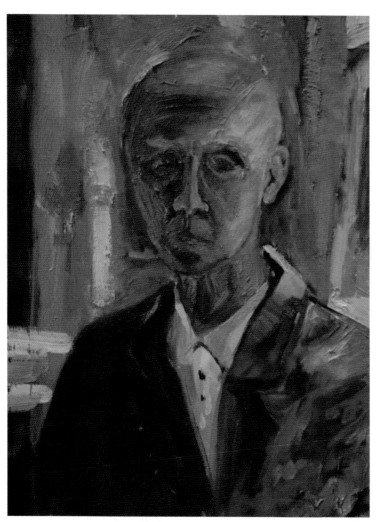

▲ 本書作者吳玲宜為郭芝苑所畫之肖像，不僅用文字述抒，更想以感官、色彩的直覺描劃這位長者一生摯愛音樂，無怨無悔的臉孔。

逐夢東瀛

【口琴之愛】

　　郭芝苑出生的年代，西洋音樂在臺灣並未普及化，樂器也十分缺乏；尤其在苗栗苑裡鄉下，就算是父親買得到小提琴，也找不到指導的老師，音樂家的夢想，只好藉由口琴樂器來完成。公學校畢業後，郭芝苑在一九三四年考進台南長榮中學，長榮中學是英國基督教長老教會於一八八五年在台南所創立的，也是台灣最早的一所西式中學。在日治時期，教會學校校風往往比普通學校開放自由，也很重視音樂教育，當時在長榮中學任教的陳信貞、林秋錦和林澄藻的音樂素養都很高，郭芝苑在這裡除了有機會接觸宗教的讚美詩歌外，也參加長榮中學的口琴隊，接受高約拿的指導。郭芝苑在長榮中學就學期間，學校邀請日本口琴家佐藤秀朗來校演出，他使用小調口琴演奏，精采地吹出德國民歌《回想》和日本歌曲《荒城之月》，因而造成了一股口琴風潮。當時台南有家「阿波羅樂器行」，在那裡各種調的口琴都買得到，也有口琴教本，郭芝苑常買來自學自練，在當時幾乎人手一支的口琴，也就比鋼琴、小提琴更容易成為進入西式新音樂領域的踏板。

　　在長榮中學就讀了一年，因該校學歷尚未獲得官方認定，父親建議郭芝苑到日本唸書，一九三五年，他即隨三舅陳南圖

赴日求學，十四歲的郭芝苑從此離開家園，也離開呵護他的父母親。雖然曾經有離家一年的住宿經驗，加上對日本也無語言及文字的隔閡，因此適應上並無太大的問題，但是父親的殷殷期盼加深了郭芝苑對自我的期許，面對未來，充滿憧憬之外，更多的是不安與焦慮。來到這個亞洲當時最富庶、最現代化的東京，面對繁華世界，鄉下小鎮來的郭芝苑宛如進入萬花筒，滿街燦爛的讓他目不暇給。

日本自明治維新而躋身世界列強後，不僅經濟、科學深受西方的改造，就連文化層面也受到衝擊。關於西洋音

▲ 1938 年參加日本口琴音樂協會主辦的東京市口琴獨奏比賽，獲得第三名；且經常參加福島常雄指導的口琴合奏演奏會，由 NHK 廣播電台播放，郭芝苑為第六位出場者。

時代的共鳴

一九三〇年代，台灣音樂界作曲的人才仍有限，除了江文也在日本樂壇大放光彩外，高約拿也是早期可以作曲的少數幾位之一，只可惜他英才早逝，留下不多的作品，漸漸被人淡忘。

高約拿（1914-1948），高雄人，台南長榮中學畢業後，進入台南神學院就讀，並指導長榮中學口琴隊。當時長榮中學時常舉辦音樂會，參與演出者有陳信貞的鋼琴獨奏、林秋錦與林澄藻的獨唱或二重唱，以及高約拿的口琴獨奏。

高約拿畢業後前往日本，進入國立東京音樂學校神田分校，選修風琴與作曲理論。回台後曾任台北市省立第一女子中學（今之台北市立第一女子高級中學）音樂教師，並且是該校校歌的作曲者，他的創作有《祈禱》（1944年作）、第一號交響曲《台灣》（未完成）、交響詩《夏天鄉村的黃昏》（1947年作）及多首清唱劇，一九四八年五月因病早逝，辭世時年僅三十四歲。

樂的傳入，早在明治五年（1872年）就已頒佈中、小學教員都必須學習西洋音樂；在第一期的十八名「傳習生」之中，有半數以上可以熟練地演奏西洋樂器，而後公費赴歐美留學。明治十三年（1880年），文部省內也創設了「音樂取調掛」，負責音樂教育，西洋音樂在日本蓬勃發展。一九三五年郭芝苑赴日求學時，日本已擁有「東京音樂學校」（至一九二九年創校五十週年，一九三二年起正式設立作曲科）、交響樂團「國民交響樂團」（一九二八年）、「新交響樂團」及「日本作曲家協會」……

郭芝苑通過轉學考試，進入東京神田區錦城學園中學二年級就讀。錦城學園中學是一所歷

▶ 1940 年 4 月參加福島常雄「福島音樂研究所」在東京蠶絲會館的口琴表演。

史悠久的學校，當時的音樂老師是知名的口琴家福島常雄（Fukushima Tsuneo）。郭芝苑在台南長榮中學時就聽過這位口琴家的大名。這位在美國出生、受教育的日裔美籍第二代，年輕優雅，郭芝苑初次看到福島常雄時，心裡感覺好像遇到知己一般；但羞澀的郭芝苑也不

▲ 郭芝苑在鋼琴前留影。當時在台灣，一部鋼琴的價錢幾乎可以買上半棟屋子。

敢開口說要加入口琴隊，只是站在旁邊看他指導學生，心中默默佩服福島常雄老師是個理論配合實際演奏，「有方法」、「有系統」的優秀教師。第二次郭芝苑又去看他教學，福島常雄老師似乎看穿他愛慕口琴的心，立刻邀他加入口琴隊學習。郭芝苑隨福島常雄老師學習多年，也常參加老師的口琴合奏音樂會，並由NHK廣播電台播放；一九三八年，他參加日本口琴音樂協會主辦的東京市口琴獨奏比賽，榮獲第三名，為他的音樂人生開展第一道曙光。

【良師的啓蒙之緣】

　　父親死後，身爲長子的郭芝苑，心中仍不免猶疑，還是放棄沒有前途的音樂吧！表哥戴逢祈不就是學商而把音樂當作興趣嗎？因此郭芝苑還是去了神田區的簿記學校報名上課，但心中對音樂的熱愛卻依舊絲毫未減，內心相當矛盾，於是寫信告

▲ 福島常雄「福島音樂研究所」節目解說。

▲ 1938 年參加日本口琴音樂協會主辦的東京市口琴獨奏比賽獲第三名。日本樂評家批評其技巧，郭芝苑在口琴雜誌中為自己的演奏解釋及辯護。

訴他的大舅陳南輝，訴說自己的想法。

　　大舅不以為然，勸他不要三心二意，既然已經學音樂就要專心學好，免得一事無成。大舅的一席話點醒了郭芝苑，又重新回到音樂學習之路，而他也因手指缺陷無法完成學習小提琴的夢想，而全心轉向作曲的學習。

　　於是郭芝苑又再一次求助於福島常雄，跟隨他上課，並且準備報考音樂學校的基本課程。郭芝苑也另外隨菅原明朗學習

▲ 福島常雄「福島音樂研究所」節目單，郭芝苑以「芝園格」之名參加演出。

作曲的專業科目。菅原明朗（Sugawara Meiro, 1897～1988）是郭芝苑以前在東洋音樂學校的作曲理論老師，也是當時日本知名的西洋理論權威，郭芝苑和菅原明朗師生關係匪淺，不但得到老師的教導，而且戰後的幾十年，彼此都有書信往來，郭芝苑也藉由菅原明朗的薰陶，接觸許多日本現代民族樂派的作品，深受感動。

　　當年日本樂壇分別有兩個較大的派系，一派是由山田耕筰

（Yamada Kosaku）主持，較爲學院系統，以德奧音樂爲主的「日本作曲家協會」；另一派是偏向現代風格技法、而且重視傳統的民族素材創作的「現代日本作曲家聯盟」（原名「新興作曲家聯盟」，一九三五年改名爲「近代日本作曲家聯盟」，同年九月二十九日又改名爲「現代日本作曲家聯盟」，後來發展成「日本現代音樂聯盟」。這亦是今日「國際現代音樂協會」〔ISCM〕的日本分支 1），其成員主要有山本直忠、菅原明朗、箕作秋吉（Mitsukuri Shukichi）、橋本國彥（Hashimoto Kunihiko）、松平賴則（Matsudaira Yoritsune）、清瀨保二（Kiyose Yasuji）等人，後來加入的江文也、伊福部昭（Ifukube Akira），也都屬於這個團體 2。

當時的「現代日本作曲家聯盟」會員，都有相同的作曲手法，就是運用東方的傳統音樂素材，並且以類似西方的德布西（Claude Debussy, 1862～1918）、斯特拉溫斯基（Igor Stravinsky, 1882～1971）、巴爾托克（Béla Bartók, 1881～1945）等非調性、現代的技巧創作，且在二次大戰前已達到某一程度的新音樂共識。以台灣殖民出身而在日本樂壇成名的江文也，在「現代日本作曲家聯盟」也相當受到重視，日本現代民族樂派作曲家清瀨保二就曾褒揚江文也的成就：「如果伊福部昭是北方的原始主義，那麼江文也可以說是南方的原始主義。」3

「現代日本作曲家聯盟」作曲風格受到的影響，其實與整個日本美學的環境大有關連。一九三六年的「南進論」，在「大東亞共榮圈」的理想下，不僅使政治、經濟、軍事的版圖

註1：Kuniharu Akiyama, Dictionary of Contemporary Music, Ed. by John Vinton.（New York: E.P. Duttonn & Co, Inc., 1971）364-367

註2：＜年表一九二六至一九四五年＞，《日本二十世紀音樂》，音樂之友，1999年，頁23。

註3：郭芝苑，＜中國現代民族音樂的先驅者江文也＞，《音樂大師江文也》，韓國鐄、林衡哲等著，台北，敦煌出版社，1984年8月，頁68。

擴大，新的文化美學也被突顯而受到重視，不再單單認為日本民族的文化才是珍貴的，而是擴張到整個的亞際關係。日本人的美學在這段時間表上，從「島國的根本性」中解放出來，或許他們預估在打贏中國後即將統治半個亞洲的優越感，讓他們審美的品味也改變了。在音樂上，除了日本風之外，整個亞洲其他民族的風格形態，也受到日本人的喜歡。

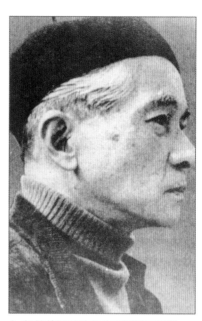

▲ 郭芝苑的理論作曲老師菅原明朗。

在音樂之友社《日本二十世紀音樂》中特別提到這種亞洲風格形態音樂的代表者有江文也、深井史郎（Fukai Shiroh）、早坂文雄（Hayasaka Fuonio）、伊福部昭等人。而二次大戰後，此類風格形態的音樂，也一直傳承而延續下去，今日的團伊玖磨（Dan Ikuma）、黛敏郎（Mayuzumi Toshiro）、芥川也寸志（Akutagawa Yasushi）、松村禎三（Matsumura Teizo）也仍堅持繼續沿用「大陸」、「南洋」的東亞風格色彩 [4]。

日本社會的風潮及美學思維，造就了

「現代日本作曲家聯盟」成員們的作風較為自由，也不太接受日本主流音樂的牽制。他們經常聚在一起討論歐洲最新發表的作品，順利地找到自己的方向，以亞洲風格的民族素材，豐富其作品的特殊性及內涵。關心日本現代作曲的俄國作曲家齊爾品（Alexander Tcherepnin）也曾三度赴日，利用作品發表會、樂譜的出版，不斷地鼓勵新進的作曲家，以現在的語法，創作帶有民族內涵的作品，而非一味學習西洋文化[5]。這是在日本明治維新後，國粹主義意識抬頭，帶領日本樂壇創作屬於自己的歌的熱烈情況。

　　據郭芝苑的描述，在日本求

▲ 口琴家福島常雄。郭芝苑在錦城學園中學時的音樂老師。這位在美國出生、受教育的日裔美籍第二代，年輕優雅，是個理論配合實際演奏的優秀教師，帶領郭芝苑展開音樂人生。

註4：＜太平洋戰爭期の放送と作曲家＞，《日本二十世紀音樂》，音樂之友，1999年，頁41。

註5：＜齊爾品在日本＞，《日本二十世紀音樂》，音樂之友，1999年，頁23。

學時，他就常常去欣賞「現代日本作曲家聯盟」成員的作品，而且更難得的是，這時期所有的演奏會中，必定會加入一首日本作曲家的作品，對於本土性作品的提升及提供作曲家發表作品的機會，有實質的正面意義，當時日本現代音樂的盛況，是我們很難想像的。後來由於戰爭的關係，日本開始禁止英、美音樂的演出，就更能極力推動日本的現代音樂，郭芝苑也得以接觸到更多日本現代音樂作曲家的作品。

　　烽火戰事中，郭芝苑的音樂學習，在某種程度上以「自學」稱之也不為過。影響他作曲風格的日本音樂家不計其數，除了之前已介紹的福島常雄、菅原明朗，另外一些重要人物如民族樂派的大老伊福部昭、受電影導演黑澤明重用的早坂文雄及以《台灣舞曲》贏得柏林奧運文藝競賽大獎，在日本樂壇大放異彩的台籍音樂家江文也，都是他崇拜追尋的對象，也讓郭芝苑默默許下創作中國現代民族音樂為一生的願望。

▲ 江文也給郭芝苑之書信。

【江文也的深刻影響】

一九三〇年代，江文也（1910～1983）以風格獨特的現代民族樂派風格，在東京大放光彩。

他的活動軌跡以創作為志趣，在日本，他居於東京這個音樂資訊快速流通的國際大都市，當時歐洲的新作，都由西伯利亞鐵路經日本殖民地的朝鮮，快速地送達日本，二十世紀歐洲

作曲大師們的作品幾乎是同步在日本發行。江文也以歐洲的現代音樂，作爲他學習風格的依歸與創作的激勵，和日本朝氣蓬勃的同代作曲家共領風騷，活躍於東瀛，乃至於國際作曲舞台，並得到柏林第十一屆奧運文藝競賽音樂類作曲獎的殊榮。

　　郭芝苑是個仔細收存東西的人，經過這麼多年，他還存留著江文也的照片、資料、樂譜，及日本樂壇對江文也的評論。拿到眼前，戴上老花眼鏡，他就可以歷歷如繪的描述那時江文也對他的影響。

　　在日求學時，苦於戰爭無法全力學習的郭芝苑，「江文也」在他的心目中像是一種「象徵」，一種「指標」。日據時代，「江文也」象徵著台灣人的光榮，他以殖民地子民的身份，能以音樂上的成就在「日本樂壇」成名，這對於當時台灣本島上立志以音樂爲事業的年輕人，是一種實質有效的鼓勵，當時江文也的作品，都是學音樂的人樂於模仿的。郭芝苑在其回憶錄《在野的紅薔薇》中不忘寫上「我不像江文也那樣波瀾萬丈的人生」；在多次的公開場合及論著上，他也都表現出對江文也的景仰。

　　當時著迷於現代音樂的郭芝苑，急於向江文也請教作曲技巧。一九四三年在日本大學藝術學部音樂作曲科留學時，他到江文也的家中訪問，當時江文也剛從北京回來，初見江文也的郭芝苑寫道：「跟相片一樣的中等身材、希臘的鼻子、清秀的天庭、而且小隅角的下巴及長而緊閉的嘴，好像意志堅強，清爽聰明的眼神，好像渴望理想的柔情，使我感覺很有魅力。」[6]

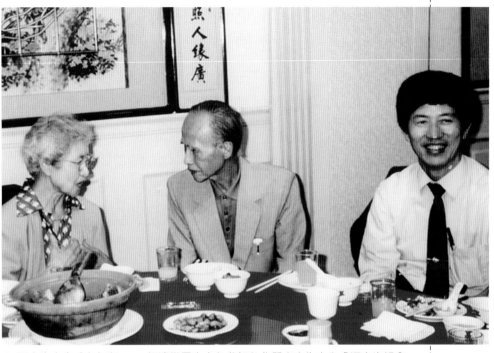

▲ 江文也夫人（左）在1991年遠從日本來台參加台北縣立文化中心「江文也紀念研討會」，郭芝苑（中）慰問她多年的心酸。江文也回歸中國後，她就獨力扶養子女近六十年。右為前台北縣立文化中心主任劉峰松，「江文也紀念研討會」的主要促成者。

但江文也卻表示作曲技法並非創作中最重要，作品的根源和文化思想才是他所重視的，最後他還拿出自己的管絃樂作品《孔廟大成樂章》、《白鷺的幻想》和鋼琴三重奏《高山族三重奏》，提供給郭芝苑研究，讓郭芝苑受寵若驚。他以崇拜者的心，謙虛地和江文也談論音樂、美術、文學。

　　當時一同訪問江文也的，另有郭芝苑在日本留學時的好友詩人李國民、文學家簡聯山；江文也也和他們談論尼采（Friderich Wilhelm Nietzsche）、波特（Charles Baudelaire）、馬

註6：郭芝苑、吳玲宜，《在野的紅薔薇─郭芝苑的音樂手札》，台北，大呂出版社，1998年，頁130。

註7：「象徵主義」
(symbolism) 起源
於十九世紀末期的
法國，原來是繼承
「高蹈派」(par-
nassianism) 的遺
風，以圖延續浪漫
主義文學的特質。
象徵主義在本質上
反對自然主義與寫
實主義，他們認為
人無法臨摹現實生
命，而客觀的世界
變幻無常，絕非真
正的現實──這個
世界是一個人看不
到的「絕對」世界
(the Absolute) 的
映象。

註8：郭芝苑，＜中國現
代民族音樂的先驅
者江文也＞，《音
樂大師江文也》，
韓國鐄、林衡哲
等著，台北，敦煌
出版社，1984年
8月，頁43。

註9：江文也，＜白鷺的
幻想創作過程＞，
《音樂世界》第6
卷第11號，頁
107~111。

▶ 郭芝苑揉和了現代性
與民族性為其創作的
理念，「民族性即世
界性」亦是他追求的
最高境界，在時間的
沉澱下，已脫離實驗
的色彩。他的作品，
無疑的最能代表台灣
文化特質。

拉美 （Stephane
Mallarme）、梵樂
希 （Paul Valery）
等人的作品，這
些人除了尼采是
德國的哲學家，
著有《查拉圖斯
特拉如是說》，其
餘三人都是象徵
主義[7]的傑出詩
人。象徵主義想
要恢復以個人情
緒及美感經驗作
爲文學題材，這
與浪漫主義的精神雷同，但它比浪漫主義對「內在生命的重視」
更執著[8]。而文學上的象徵主義與十九世紀法國音樂的印象派
有密切的關係。

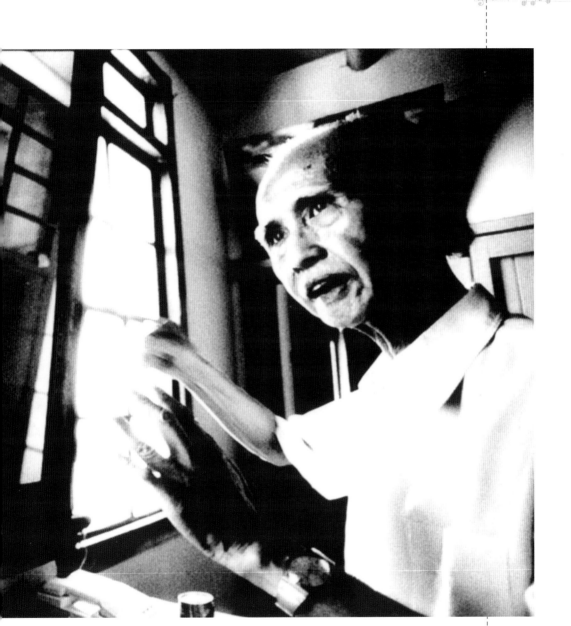

江文也在其〈白鷺的幻想創作過程[9]〉一文中明確的表
示，自然環境給予他外界剎那間的感動，完全是屬於自我的，
也是精神層面的。當他踏上台灣這故鄉的土地，「在透明的大

▲ 江文也夫人（中）及大女兒，左為日本作曲家高城重躬，江文也舊識。

氣中，我靜靜的閉著眼，把自己丟入深深的冥想中。即使是極
其幼稚的哀愁與喜悅、負擔的呼吸或是絕望的幻想。」

　　由此我們可以得知，江文也不僅在音樂作品上受印象派的
風格影響，在意識形態上也深受象徵主義的影響，不斷地以個
人情緒及美感經驗來創作。

　　後來，郭芝苑又再與江文也見了幾次面，一起到舊書攤、

音樂咖啡館。愉快的會面，郭芝苑相當珍惜的記錄著所有的細節，有關江文也當時的樂評、音樂會資科，也都珍藏著。他也深受江文也的影響，在其音樂創作的旅程中，一直致力於台灣現代民族音樂。

一直到江文也在中國大陸失去消息之前，郭芝苑一直都和他保持書信往返，日後郭芝苑還寫了數篇關於江文也的文章：〈江文也的復興〉、〈中國現代民族音樂的先驅者江文也〉、〈江文也三辯〉，描述他們之間交往的情形，以及他對江文也的推崇肯定。

曾經被郭芝苑形容成「沙漠」的台灣作曲界，雖然仍有許多人惦念著江文也的音樂，但在國共關係緊張的那個年代，由於江文也回歸中國，政治意味過濃，使得在台灣戒嚴解禁之前，「江文也」這個名字是不能隨便談論的，他的作品更不能公開演奏。許多畏懼與忌諱，一直侵蝕著。江文也有意識地被遺忘了。

在沒有江文也的消息下，郭芝苑常常孤獨地在暗處，偷偷回味著江文也的作品，也默默地觀察留日時期極受推崇的日本作曲家菅原明朗、箕作秋吉、早坂文雄、松平賴則、清瀨保二、伊福部昭的最新動態，時時回憶著往日的時光……

時代的共鳴

消聲匿跡半世紀的江文也，終於在海外的華人謝里法、韓國鐄、林衡哲、張己任等多人的尋找下重見天日。回顧江文也的音樂歷程，令人讚嘆而不禁要尋思的是：什麼樣的聲音，可以讓人一輩子不能忘懷，五十年後，依然在心裡的底層記憶著；什麼樣的力量，可以支持一個人，在經歷戰爭破壞、文化大革命的摧殘，依舊不斷的創作來自故鄉的曲調？

江文也身處在意識型態迥異的「祖國」，孤獨感讓他不斷地記起年少時光，心中懷鄉的旋律歌詠著依戀母親般的「鄉愁」，這是江文也晚年的生活寫照。來自福爾摩莎聲音的鄉愁，撫慰著心靈，是他創作的一切泉源，更是其人生中波濤洶湧支持的動力。生命的最後，他仍不能忘懷美麗白鷺之島的福爾摩莎民歌。

歸鄉音樂路

【被忽略的本土樂音】

一九四六年的十月，從日本九州的尾木港口，唱著戰勝國家的喜歌，坐著豪華的美國輪船，太平洋上一片平靜，似乎已經遺忘連綿戰火；在甲板上，眼前這幅碧海藍天的景象，卻是多少人的生命換來的寧靜。船上美國憲兵所贈予的鮮奶、巧克力滿足了疲憊的心，郭芝苑愉快的用口琴為他們演奏美國民謠「哦！蘇珊娜」。故鄉就要到了，困惑的時代終於結束了。但是，當船駛進滿目瘡痍的基隆港，八年抗戰後的中國兵，穿草鞋、拿棍子驅散民眾；如同廢墟的港口，刺骨的寒風迎面襲來，令人不勝抖擻。郭芝苑心中暗想：「回來，對嗎？」從此受日本教育的這一代，在自己的土地上變成了陌生人，荊棘之路，又要開始[1]。

中國與台灣的長期分治，政治、文化、社會、經濟的歧異性衍生的衝突逐漸擴大，結束殖民統治的台灣，戰後糧食短缺、通貨膨脹接踵而來，經歷日治而到國民政府的郭芝苑，首先在語言上就不能適應，回台初期曾受聘於省立新竹師範學校，卻因無法用流利的國語教學，心萌去意，僅教了一年後便辭職。加上又親眼目睹了「二二八事件」，個性內向的郭芝苑就更不愛開口了。晚年時有許多人利用他的台語歌曲，強調狹

註1：郭芝苑、吳玲宜，《在野的紅薔薇—郭芝苑的音樂手札》，台北，大呂出版社，1998年，頁57。

隘的台灣意識型態，也造成顧忌。他常說，「國族主義」在他們那一代是天經地義，「研究中國文化，不是為了追求學問，而是要更知道自我。」郭芝苑那一代的台灣人對於祖國仍然十分的寬容及期待。當年台灣殖民，被迫除去原有的文化血緣，加上日本統治者對台灣人的差別待遇，種種強烈的不平等鄙視，是悲痛的經驗。漸漸的，台灣人也看到了克服及超越差別待遇的現實管道，慢慢地撫平被殖民心中的自卑。歷史負擔是沈重的，殖民的身份早已練就適應各種環境的功力，也在歷史的包袱中，學習著生存的方式，郭芝苑從日據時代的童年、日本求學時代，到台灣的作曲生涯，經歷日治與國府統治，也從戰時動員、戒嚴體制走到民主開放，都是用這種長年累積的包容力生存至今。

　　與郭芝苑同時期在日本取得音樂資歷的音樂家，戰後雖也了解日本的音樂環境比中國前衛三十年，但是，心中仍嚮往回歸祖國的懷抱，不願再繼續做奴隸般的殖民，一心一意想要回到自己的土地一展抱負。然而就算擁有日本的學歷，在日本戰敗後失去了支撐的背景，要在台灣的樂界佔有一席之地，並非易事；反觀當時許多隨著政府來台的音樂家，人才濟濟，一點空間都容不下擁有日本學歷的台籍音樂家。中國長期抗戰八年，滿目瘡痍，專心研究學問者能有幾人，當時中國音樂的發展情況是大家一目了然的；而這些隨國民政府而來的大陸「音樂家」，比本地人幸運太多，十分輕易得到工作，也都位居要職。當年的西樂情況，音樂學者張己任有著一針見血的評論：

歷史的迴響

　　身為「被奴化」的台灣人民，光復後「二二八事件」的陰影所造成的白色恐怖及積極的「被中國化」，使當時的台灣人似乎又變成失聲的一代。

「大陸音樂家跟隨著國民政府來台，這些音樂家到台灣的重要意義之一是，原本與大陸傳統隔離了半世紀的台灣音樂界，從此與中國大陸從蕭友梅、黃自以來所奠定的『西樂』傳統銜接。他們所建立的功績是有目共睹的，但他們所建立的傳統，卻是西方『十二平均律[2]』的三和絃理論，加上漢民族五聲音階，而它是從黃自以來最固執、最學院化的作曲法。在這傳統之下的作品，與西方作品比較，顯得『落後』、『畸形』。因此這套系統與『傳統』中訓練出來的『作曲家』普通缺乏廣闊的視野，對現代音樂家諸多可能性的抗拒，同時也扼殺了中國音樂創作的可能。」[3]

台籍音樂家中的陳泗治（1911～1992），以宗教家的精神「隱居」在淡水山上；靦腆個性的郭芝苑，也有著「出世」的想法。只有呂泉生（1916～）較不相同，他和大陸流亡來台的作曲家共同創辦了《新選歌謠》月刊，創作不斷；他關心社會，熱愛群眾，對藝術充滿活力與熱情，卻仍進不了主流的樂界。在一次的訪談之中，呂泉生說：「我接受教育的過程中，工作的取得就是參加考試，或是受邀聘任。早在日本時期的工作，都是參加考試而得來的。《新選歌謠》的編輯職務是游彌堅以台北市長身份聘我擔任，榮星合唱團的開創則是好友辜偉甫的邀請，實踐家專的任教也是校長謝東閔的邀聘。師範大學在

心靈的音符

本土性即世界性，
民族性即國際性。

——郭芝苑不斷主張的音樂理想

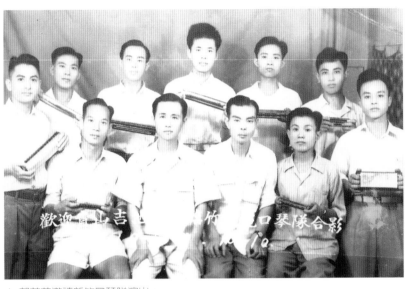

▲ 郭芝苑邀請新竹口琴隊演出。

蕭而化之後，由戴粹倫繼任主任，他們都曾與我一起編輯《新選歌謠》月刊，雖然蕭而化曾經建議我，向戴粹倫『拜託』師大的任教職位，但是我反問他，不知工作機會要如何『拜託』得來，如果有教師招考的機會，倒可以試一試，而且戴粹倫主任深知我的才華，如果覺得我夠資格，也會邀請我進師大任教。」呂泉生的硬骨頭，使他不諳迎合之道，以積極為自己爭取良好機會，於是就這樣與主流樂界交錯而過。

郭芝苑在光復後，除了自認不適合教育工作，也因無法流利地說著國語而辭去新竹師專的教職。他譜寫的台語歌謠，則因時代的禁止，而被迫改為國語。為了譜寫更流暢的「國語」歌曲，郭芝苑對每一首歌詞都要不斷地練習它的說韻，才有辦法譜寫流暢的曲調，但這些努力，卻仍不能避免地使他被譏為

註2：「十二平均律」，是指巴赫所做的《平均律鋼琴曲集》，曾被指揮家比洛（Hans von Bülow）稱為是音樂中的舊約聖經（稱貝多芬的三十二首鋼琴奏鳴曲為新約聖經）；舒曼（Robert Schumann）譽為作品中之作品。它是巴赫在音樂創作上的代表作，運用二十四個大小調的可塑性與變化性，為後世完成了最上乘的典範作品；自此以後，作曲家均以此為創作典範，發揮調性轉換變化的手法，開拓了無窮的領域。

註3：張己任，〈台灣現代音樂之十年〉，《自由時報》，1989年10月6日。

「不會說國語」的作曲家。郭芝苑在他的《在野的紅薔薇》一書中寫著：「王沛綸先生在中廣時，曾擔任過音樂節目的解說。他曾說郭芝苑的《紅薔薇》、《楓橋夜泊》都是大家喜愛的歌曲……這兩首歌曲是詩跟旋律融洽的結合，也很有中國風，但作曲者是本省籍的青年，不會講國語，這實在是非常奇妙的事情。」郭芝苑被譏爲「不會說國語」的作曲家，只能感到無奈，台灣被日本割據，人民說了五十年的日語，光復後國民黨接管，又要馬上改成「國語」，他們也只能努力地去學習改變，一直到年紀大了，上台公開說話時，仍要爲自己不流暢的國語而感到抱歉。

台灣本土的作曲家們，不斷地排除語言上的障礙，譜寫那麼多動聽的歌曲，但是，看看同時期從中國大陸來台的理論作曲專家們，他們說著流暢的國語，授課毫無問題，但他們又爲台灣這塊土地譜寫了多少感人的樂章呢？或許當時他們並不認爲「創作」是重要的，加上群眾對於現代音樂的冷淡，也讓他們著重在「音樂教育」；但台灣本土作曲家們的智慧及遠見，則走在時代之前，創作了具有台灣文化內涵的作品，爲這塊土地增加更多的資產。

【TSU 樂團時代】

郭芝苑的口琴演奏技巧精湛，但口琴這項樂器長久以來卻受到音樂界輕視，當個「口琴演奏家」，在郭芝苑心中總是難以釋懷。然而呂泉生卻不斷鼓勵他，並且安排他定期在中廣演

出，也特別撰文介紹，讓郭芝苑覺得十分溫暖。呂泉生的文章
寫著：「口琴雖然簡單，也很容易吹奏，但你如將他當作一種
玩具看待，那就全盤想錯了，因為這小巧的樂器，自有其藝術
價值。你若不信，那麼請聽口琴名家郭先生的播音，他所用的
樂器，同樣是支小小口琴，但他吹奏起來卻那麼悠揚悅耳，會
使你沉醉，會鼓起你的熱情。郭先生於民國二十八年參加日本
東京市學生口琴大賽獲得頭等錦標，其後跟有名的作曲家小船
幸次郎和菅原明朗學習作曲，現在在苑裡組織輕音樂團，鼓吹
青年們的音樂文化。」透過廣播傳送，郭芝苑的口琴名聲漸漸
傳揚開來，而中國廣播公司亦特別為其灌錄《小夜曲》和《小
步舞曲》口琴獨奏唱片。

　　聽過郭芝苑口琴演出的人都會訝異，舞台上的他與平常的
羞澀靦腆判若二人，他的演出結合了視覺與聽覺效果，台上準
備著二十四支大小調的口琴，每支口琴有不同調性及音域，在
轉調的時候，身體隨著交換口琴所散發如舞蹈般的韻律，很快
便感染了聽眾。郭芝苑整個人沈浸於其中的動作，似乎藉此散
發出魔力，聽眾全神貫注，一動也不動地接受他音樂中一種誘
惑的牽引，進入無意識裡某個虛幻空間的心理軌道，既靠近又
遙遠……

　　這段期間，郭芝苑除了每個月定期在中廣演奏口琴，也和
表哥戴逢祈、舅舅陳南圖將苑裡庄內日治時期軍中康樂隊的成
員組織起來，成立了「TSU」樂團。「TSU」的 T 指台灣，S
指新竹，U 指苑裡，當時苗栗隸屬新竹縣，一直到一九五〇年

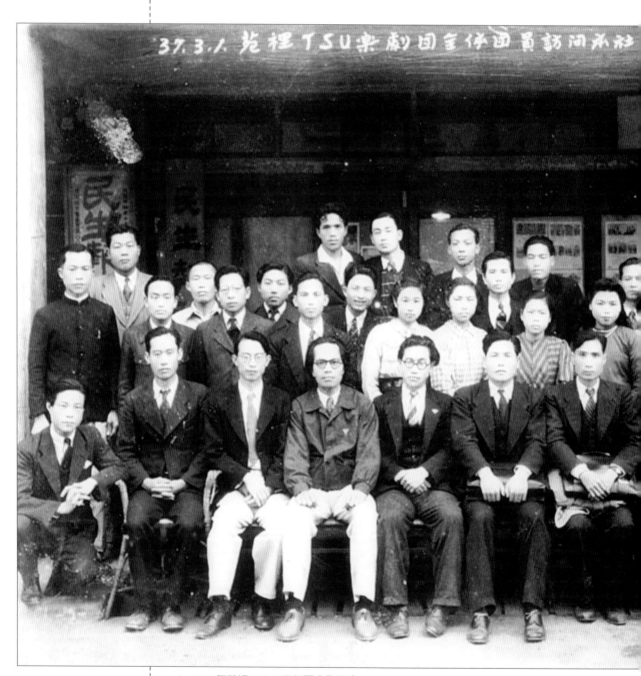

▲ 1948年苑裡ＴＳＵ樂劇團合影留念。

實施地方自治後，才脫離新竹獨立設縣。苑裡TSU樂團在桃園、中壢、苗栗各地巡迴演出，所到之處都大受歡迎。

樂團的成員並不是每一個都會看五線譜，因此郭芝苑必須將樂譜轉為數字簡譜，而且口琴曲目也不多，大部份仍需親自編曲、作曲。郭芝苑的作曲能力也是在這時期慢慢磨練，而漸漸的純熟。

提起TSU樂團，郭芝苑總是難掩興奮之情，年輕時的情景，至今歷歷在目。可能是聲勢太大，節目單上又印著「日本一流口琴專家郭芝苑先生獻技」，引來當時台北王慶勳、王慶基兄弟領導的「中華口琴會」和林志華領導的「中國口琴會」的挑戰。某次TSU在桃園演出時，中國口琴會的人在台下不斷喧鬧，要求上台演出，頗有較勁之意。讓他們演出之後，輪到郭芝苑上台，他帶了數把口琴演出拿手曲目《威廉泰爾序曲》和《荒城之月》，全場鼓掌不已，中國口琴會的人自覺沒趣，只好一個個從後門悄悄離開。

生命的牽繫

【守護家園的心】

「最近又常常想起父親的事，能為他做什麼？在回憶錄上寫下父親為我所做的！這血緣的延續，孩子將來又會如何看待我……」

回想一九四一年在日本時，有幾夜夢魘不斷地侵擾著郭芝苑。在夢中，他看見父親被一隻黑狗咬死在山路旁的血泊中，他悲傷的哭到醒來。他想起暑假返鄉探親時，和父親一同欣賞音樂的情景。當父親聽到卡沙爾斯（Pablo Casals, 1876～1973）演奏巴赫的大提琴樂曲《G絃上的詠嘆調》，感動地對郭芝苑說：「大提琴很好聽，你必定要學習才好！」郭芝苑知道自己天生手指畸形，是不可能拉好小提琴或大提琴的，內心感傷著無法完成父親的喜悅，又想起父親為了培養他更成熟的人格及社交上的應對進退，暑假回家時常帶著他參加各種宴會應酬；雖然知道自己的兒子熱愛音樂，但卻又希望他做一位衣豐食足、社會地位崇高的醫生。歷經幾夜不斷的夢魘之後，沒想到台灣家鄉真的傳來父親病訊。在十月的某一天，他接到家裡打來父親病危的電報，趕緊放下一切搭船返鄉，四天三夜的航程，對心急如焚的郭芝苑來說，似乎是遙遙無期。回到家時，看到家人穿著麻衫，及大廳中靈堂的佈置，郭芝苑頓時覺得軟

弱，不僅失去所有依靠，接下來是更多的責任要承擔。年邁的祖母、失去伴侶的母親、五個年幼的弟妹，及龐大且急需管理的產業，年僅二十歲、身為長子的他，要負起一切的責任。這樣的哀傷使敏感的郭芝苑茫茫終日，許久後才走出陰霾。郭芝苑惦記著父親留下的責任，覺得自己是長子，應該要留在家中，內心卻也焦慮尚未完成之學業。但不久後，珍珠港事變爆發，親友們紛紛勸郭芝苑留在台灣，以免因戰爭而回不來家鄉，於是他渾渾噩噩地在台灣過了一年。

這一年，因為父親的死，體會生命的無常，敏感的他許久後才理出一條出路。他承認父親猝逝造成了自己陰暗憂鬱的個性，早年照片中不時面露驚懼與迷惑的表情；父親的死帶來的灰暗日子，對他日後的音樂精神層面也造成直接的影響。音樂的結構風格與人類情感形式，在邏輯方面有程度上的一致。對於木訥不善表達的他，敏銳但卻深沈不被了解的個性，也只能轉換成音樂的符號傳遞散發出來，音樂

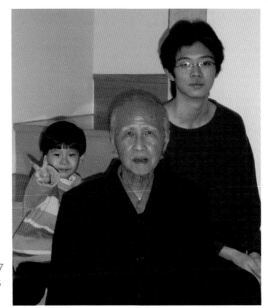

▶ 郭芝苑與長孫郭奕良（17歲）及小孫子郭宇睿（5歲）。

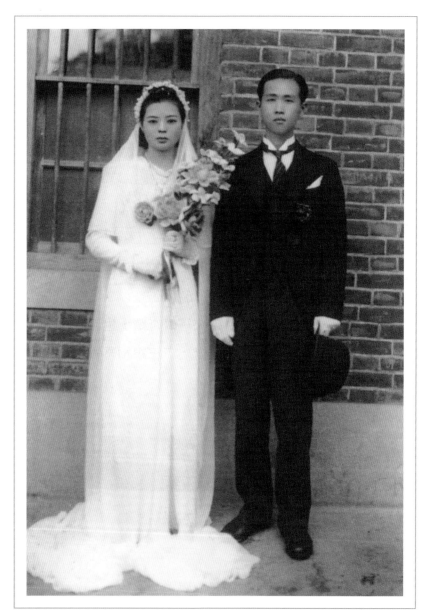

▲ 結婚照。

才是他情感最眞實的寫照。藉由音樂，生命中用譜紙刻劃的經驗感受，才是使我們進入他內心世界的唯一通道。

　　幾十年下來仍守著祖先的古厝，充裕的精神生活讓郭芝苑鄙視物質，增添的都只是音樂相關的書籍及唱片。在這古意的房子，郭芝苑感懷著父執輩的努力。父親過世時留下二十八甲的田地及約四十甲的山林地產業，到他手中時，因國民政府先後施行「三七五減租」、「平均地權」，一九五三年初，更因實施「耕者有其田」，規定凡私有土地，地主僅能保有中等水田三甲或旱田六甲的土地，超出者一律由政府徵收，轉放給現耕農收領；土地放領後，郭家產業受到極大影響，父執輩的努力換來一堆毫無價值的股票，及面積大幅縮少的土地。三十年來，台灣中小企業的發展雖然帶來經濟奇蹟，生活漸入佳境，但台灣人同時也感染上浪費的惡習；不重視物質的郭芝苑，仍堅持勤儉樸實的家風，以身作則，退休後每天早上到鎮上走走，在往來的幾家銀行看看當天的報紙，各大報的重要新聞都不會遺漏，更重要的是關心藝文界朋友的動向。平常收到的一些廣告紙張，他都好好的保留著，他的許多手稿都是利用空白的背面完成，一點也捨不得浪費資源；有時看著這些從沒有經歷戰事，幸運而年輕的新世代，只有祈求台灣一切順遂。果眞，這兩年隨著世界性的金融風暴，台灣飽受威脅，郭家產業也因股票市場的融資，賠了台北一幢用祖先土地換來的房子，郭芝苑雖然鄙視物質生活，但也並非輕視財產，只覺得自己年輕時代，專注於音樂的象牙塔內，不大在意小孩的想法[1]，而

註1：阮文池，2001年8月19日，第一屆加台夏季舞蹈音樂節陪同郭芝苑，在課堂所提。

他一輩子所追求精神上的滿足，孩子們不知何時才能了解。守護家園的心是精神上的鞏固，而非財產的擴大，尤其郭家的產業都是祖先留下來的，因此他覺得有義務及責任，將祖產好好的交給下一代。

【靜謐而美麗的愛情】

郭芝苑站在台中榮民總醫院的走廊上，怎樣也無法相信：昏迷的妻子，不會再清醒了嗎？這麼快，居然都要結束了！在永訣的預感中，他渾身都是冷汗，悲傷將在往後的日子中延續，妻子一貫爽朗的笑聲在他心中持續召喚，隱隱作痛的陣陣酸楚竟然是那麼的尖銳。他是相信輪迴的，他們來生必定能再相會。在浮光掠影中，歷歷在目的往事，讓他紅了眼睛。有可能超越死亡的，只有愛情……音樂又在耳邊響起，那一首他最喜歡的，莫札特的《安魂曲》。萬念俱灰的木然，回憶能漸漸地消失在黑暗的盡頭嗎？

一九四八

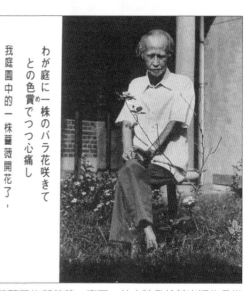

わが庭に一株のバラ花咲きて
との色賞でつつ心痛し

我庭園中的一株薔薇開花了，
欣賞它的色彩，心痛。

▲ 看著薔薇的郭芝苑，寫下一首小詩登於其出版的音樂手札《在野的紅薔薇》。

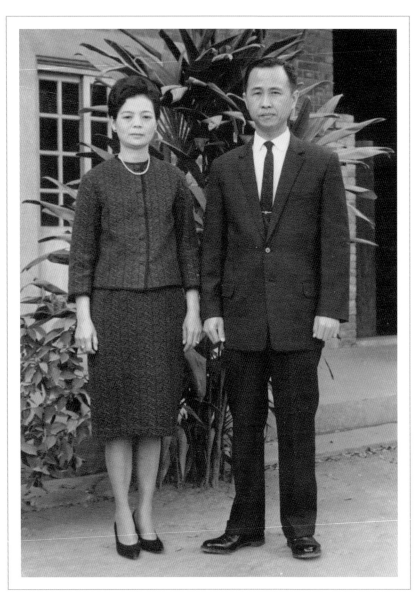

▲ 伉儷情深，日本留影。

年，郭芝苑從日本回來後的第三年，二十七歲的他經媒妁之言，與年少即認識的遠房親戚女兒湯秀珠小姐「相親」。湯小姐在淡水中學畢業後也赴日念書，郭芝苑在日本參加老師福島常雄的口琴音樂會時，遠遠見過湯小姐隨朋友來欣賞。多年不見

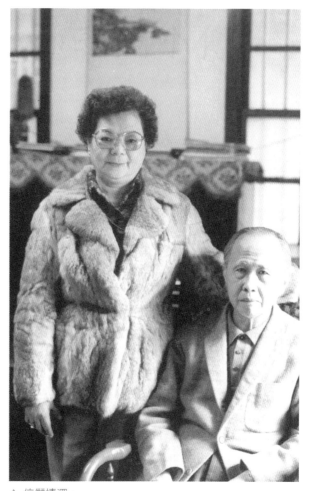

▲ 伉儷情深。

的她，穿著端莊的洋裝，已亭亭玉立，個性活潑，說話的時候，帶著清脆旋律般的尾音，臉上因羞澀時而出現陣陣的紅暈。年輕的臉上，毛孔細嫩得看不清楚，竟然已有一種令人心神蕩漾的嫵媚，郭芝苑心中被感動著，婚事自然很順利的進行。

雖然是戰後，民生物資匱乏，但郭家是望族，婚禮仍然隆重進行，在自家的大院子擺了三十多桌的酒席，鎮上的達官顯要、親朋好友都來參加喜宴，郭芝苑很正式的穿著好看的歐式燕尾服，湯女士則身著典雅的婚紗。郭芝苑手挽著靦腆的新娘，從此迎向亦步亦趨、互相扶持的人生，婚後，共育五子一女，郭夫人對於家中事務、教養小

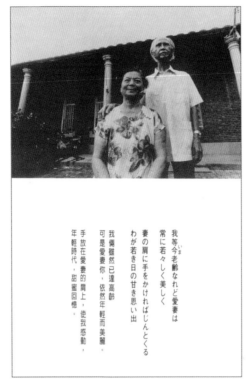

我等今老齡なれど愛妻は
常に若々しく美しく
妻の肩に手をかければじんとくる
わが若き日の甘き思い出
我倆雖然已達高齡
可是愛妻你，依然年輕而美麗。
手放在愛妻的肩上，使我感動，
年輕時代，甜蜜回憶。

▲ 恩愛夫妻。郭芝苑為妻子寫了一首小詩登於
　其出版的音樂手札《在野的紅薔薇》。

孩都一手包辦，讓郭芝苑「無煩無勞」而能安心作曲。郭芝苑夫婦一生追循社會規範的模式，雖然平實，但也是一條蘊含著無限可能的通路。多年前夫妻倆的合照上，郭芝苑題的詩「我倆都已年老，妻，妳依然美麗；手放在妳的肩，心，觸動，年輕時日，甜蜜回憶。」盈盈一水間，脈脈不得語的情境令人神往。郭芝苑的愛情是單純而美麗的，是雋永而專一的，是令人嚮往的含蓄，是那樣的靜默。

知遇的火花

【光復後的台灣三大作曲家】

　　台灣光復後的二十年，是現代作曲的空巢期，創作音樂的需求量不大，除了少數為「小學音樂教材」做準備外，藝術性較高的演奏曲目，一旦樂曲內容與台灣民間素材有關，就被冠上「本土文化」低俗的標籤，很難有所作為。曾被郭芝苑形容

▲ 音樂會節目表，口琴獨奏及歌曲創作（約 1949 年）。

▲ 音樂會節目表。

成「沙漠」的台灣作曲界，在江文也回歸中國，許常惠等第二代作曲家尚未學成歸國之前，從事作曲而且作品數量較多的也只有呂泉生、陳泗治、郭芝苑，而深具管絃樂作曲能力者，只有郭芝苑一人。這三位音樂家都是好朋友，尤其是陳泗治年紀長於呂泉生、郭芝苑，閱歷較多，十分照顧他們二人；加上他又是郭芝苑的表兄戴逢祈的鋼琴老師，所以郭芝苑對陳泗治有一點亦師亦友的情懷，每次完成新的鋼琴作品，都會隨戴逢祈北上帶給陳泗治看看，請他給些意見。而呂泉生大郭芝苑五歲，是位正直且豪爽的老大哥，只要有機會都會拉拔這位有點

▲ 音樂會節目表。

害羞卻執著於音樂的小老弟。早期在中廣，呂泉生不斷鼓勵郭芝苑做口琴的表演，不僅安排他定期在中廣演出，也另外特別撰文介紹他。之後，他主編《新選歌謠》月刊，也向郭芝苑邀一些曲稿，郭芝苑的歌曲《紅薔薇》、《楓橋夜泊》都是在《新選歌謠》發表，才漸漸走紅。一九五八年，以《閹雞》一劇聞名的林搏秋所投資的「玉峰影業公司」需要音樂人才，呂泉生也極力推薦郭芝苑擔任音樂製作。

在如沙漠般貧瘠的音樂環境中 ，這三位音樂家篳路藍縷，互相提攜，才能將今天台灣的音樂帶入另一階段的盛況；如果沒有他們打下的根基，將是另一種無法想像的景象，或許

是充斥著美、日殖民音樂的侵略，而出現缺少台灣本土性的嚴重斷層。

【呂泉生的創作鼓舞】

在歌謠創作方面，郭芝苑在當年藉由《新選歌謠》月刊，而與呂泉生建立了密切的互動關係。《新選歌謠》月刊於一九五二年創刊，是音樂創作者發表的園地。由於台灣光復後「推行國語」的教育政策，原有的日本歌不准再唱，音樂教材幾乎成了真空狀態。月刊的催生者游彌堅於是鼓勵創作，聘請音樂專家學者審查，主編由呂泉生負責，共計九十九期。主編這長達八年的月刊，呂泉生擔負著重大的使命，這本刊物不僅是年輕創作者的發表園地，選錄的歌曲更是日後台灣音樂教材的主要內容。根據統計，省教育會的國小音樂教材選自《新選歌謠》的歌曲比例，第一冊是五五％，第二冊是五〇％，第三冊是

▲ 音樂會入場券（1952年5月1日）。

▲ 報紙刊登 1950 年獲台灣省文化協進會主辦「第三屆全省音樂比賽」作曲組第二名入選的消息。入選曲目為鋼琴獨奏曲《茉莉花變奏曲》及合唱曲《漁翁》。

三八％，第四冊是五九％。

　　呂泉生身負主編的重任，面對每月出刊的壓力，在創作人才缺乏的當時，往往到了出刊之前，徵求的歌曲仍不足刊登，呂泉生只好自己創作，但是總不好每期都用本名發表，只好另

以「居然」、「鐵生」、「長風」、「明秋」、「白頭翁」、「白水生」等不同筆名發表作品。八年中，他總計發表了八十首作品。

郭芝苑在他的手札《在野的紅薔薇》中寫著自己第一次將作品《紅薔薇》投稿到《新選歌謠》的情形：「這首歌適合他（呂泉生）的胃口，而我接到他的信說台灣歌詞不適合音樂教材，而且很難普遍化，我已經委託我的朋友盧雲生譯成國語。旋律與歌詞配得很融洽，我想大概在呂泉生親自指導下完成。」此曲在一九五三年七月三十一日於《新選歌謠》發表，正式編入音樂教材，才流行起來。另一首《楓橋夜泊》也在十一月三十日在《新選歌謠》發表。《新選歌謠》創辦八年之久，但郭芝苑只在第一年投稿二次，另一位台灣作曲家陳泗治則並未投稿；而《新選歌謠》歌曲審查委員中的李志傳、蕭而化、張錦鴻，這三位以理論作曲見長的師範大學教授，作品也極為有限。大部份投稿者，除了呂泉生，多是中小學的教師，如楊兆禎（十首）、曾率得（二十三首）、陳榮盛（八首）、張邦彥（三首，《秋風清》、《秋閨怨》、《小牛拉車》），其他創作者都只有一首作品。張邦彥因為不喜歡呂泉生擅改他的歌曲伴奏稿，就不再投稿。從投稿者數量看來，《新選歌謠》對於作曲人才的培養，似乎效果不彰，主要的原因可能是當時對創作音樂的需求不大，除了為小學音樂教材做準備外，藝術性較高的演奏曲目也因本土文化被打壓而難有作為。郭芝苑也另外投稿了《褒城月夜》，藝術性較高但技巧太難，並不適用於小

學音樂教材，所以未被採用。從此也突顯出一個問題：為什麼呂泉生主持的《新選歌謠》月刊在出版九十九期後卻不再繼續？一九九八年時，呂泉生曾在訪談中透露，停刊原因並不是經費的短缺，而是準備小學音樂教材的目標似乎已經達成。當初該月刊如果能轉移目標，繼續為台灣創作音樂藝術努力，其功勞將不可限量。

【陳泗治的鋼琴啟發】

郭芝苑自認，他的求學時代是在戰爭下被犧牲了。一九四三年，他考進東京的日本大學藝術學部音樂作曲科，其實這時日本已漸漸撤敗（一九四一年十二月八日，日本偷襲珍珠港，太平洋戰爭爆發），嚴重缺乏物資，在戰雲密佈的日本聆聽音樂會，竟是他在東京生活中最快樂的回憶。也由於戰事的關係，日本禁止英美音樂的演出而極力推動本國的現代音樂，郭芝苑常常去舊書攤「古賀書店」找便宜的樂譜，如德布西的鋼琴曲、斯特拉溫斯基的《火鳥》（L'Oisean de Feu），或到專賣原版樂譜的「龍吟社」──他們也出版許多日本和中國現代作曲家的作品。郭芝苑的作品有一點「自學」的味道，他知道學校所教的基礎重要，但又拚了命尋找現代及東方「民族樂派」的風格，弄得自己眼高手低，一直想寫具有個人風格的管絃樂曲，每次作品都以管絃樂團的音響做為想像。一九五〇年，郭芝苑參加台灣省文化協進會舉辦的全省音樂比賽，陳泗治客氣地告訴他：「你的鋼琴曲究竟是管絃樂曲草稿還是鋼琴稿，我

有點搞不清楚，要儘量考慮鋼琴上的指法及效果。」陳泗治在當時作曲風氣不盛的時代，在日本以鋼琴演奏家的身份從事作曲的學習，充分掌握鋼琴曲的創作，不僅較能拿捏寫作鋼琴的演奏技巧，且完全發揮鋼琴這種樂器的音響及效果。

　　陳泗治雖然是赴日本及加拿大學習作曲，但早在一九二四年就已追隨「台灣音樂之母」吳威廉牧師夫人（Mrs. Margaret Gauld, 1867～1960）學習鋼琴，一九三一年又隨來台宣教的加拿大傳教士德姑娘（Miss Isabel Tayor, 1909～）學習。德姑娘畢業於加拿大皇家音樂學院，其鋼琴造詣是當時台灣最高者，陳泗治隨她習琴四年才赴日求學，已打下很好的基礎。一九三

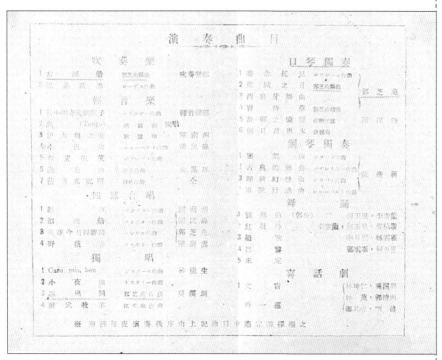

▲ 音樂會節目表（1953年）。

四年赴日期間，他也曾參加當時旅日留學生所組織的暑假返鄉訪問演奏會。由於楊肇嘉的大力鼓吹，旅日的許多音樂家都受楊先生的照顧，所以當年暑假在《新民報》支持下，音樂訪問團很快成行。該團於八月十一日至十九日在台灣各大城市（台北、新竹、台中、彰化、嘉義、台南、高雄）舉行了一連串的音樂會，造成了全省的轟動，這也是台灣出現西方音樂會形式的開始。這次的返鄉訪問演奏會不僅讓音樂家帶回所學，並促進台灣音樂活動的開展。返鄉的音樂家有高慈美（鋼琴）、林秋錦（女中音）、柯明珠（女高音）、陳泗治（鋼琴）、林澄沐（男高音）、林進生（鋼琴）、翁榮茂（小提琴）、李金土（小提琴）、江文也（男中音），在台灣全省演出，陳泗治不僅以鋼琴演奏家的身份出現，也擔任該團體之伴奏。

台灣光復後，陳泗治更是成為北部知名的鋼琴教授。當年另一位知名的鋼琴家張彩湘，留日返台後在台中師範及台灣師範大學任教，並於一九四八年成立「台北鋼琴專攻塾」，其得意弟子張彩賢（張彩湘的堂弟）與陳泗治高徒戴逢祈（郭芝苑的表哥）曾在一次鋼琴比賽中交手，比賽結果裁判張彩賢獲勝，戴逢祈次居第二，引起陳泗治不滿，盛怒離去並指責裁定不公平。陳泗治是當時樂界公認的「人格者」，琴技高超，人品不凡，此次卻引來他如此的盛怒，雖然這事件的真實性因年代久遠已不可考，但由此事件，我們仍可以窺知陳泗治當時在鋼琴樂壇上重要的關鍵地位。這次的不愉快，使得陳泗治更不願參與台北樂界，默默地隱居淡水山上，為淡江中學和宗教界

的工作付出其心血。

　　以陳泗治的琴技，所創作的鋼琴作品不論在技巧或音樂上的色彩都很豐富，尤其對鋼琴指法的安排相當重視——這在當時的作曲界是非常貧弱的一環，就連當時在日本已享有盛名的江文也，其創作的鋼琴作品，也在技巧的安排上遭到批評，許多演奏家彈奏時，都覺得江文也的鋼琴曲指法技巧困難，可能是因為江文也自己並非那麼專精於鋼琴指法上的演奏（有人回憶江文也的鋼琴不是太好），

▲ 音樂會節目表（1953年3月5日）。

而只求理論上音響的效果及色彩，未顧及指法的運用。郭芝苑也遇到相同的問題。他回憶著如果當時沒有陳泗治一語道破他鋼琴稿上技巧的迷失，他很可能到今天仍沈迷在音響色彩而不自知：「民國三十九年，我首次參加台灣省文化協進會舉辦的全省音樂比賽作曲組，鋼琴曲是要把中國民謠《茉莉花》改寫成演奏曲，雖然我以第二名入選，但審查委員陳泗治卻對我

說：『你的鋼琴曲究竟是管絃樂曲草稿還是鋼琴稿，我有點搞不清楚，要儘量考慮鋼琴上的指法及效果。』我覺得很羞愧。民國四十年，我再度參加比賽，以海頓的旋律爲主題的變奏形式，又是第二名入選，第一名從缺。」這次以後，郭芝苑特別注意陳泗治的忠告，儘量考慮鋼琴的效果及運指法，使其創作之路更具信心。

郭芝苑就是這麼自自然然、實實在在的長者，在其成名後也從不掩飾年輕時代的笨拙及缺點；而他也是在那麼貧乏的年代，靠著自己在日本所學的作曲技術及帶回的樂譜、唱片，慢慢摸索到音樂的精神，終於能在一九五五年五月五日完成管絃

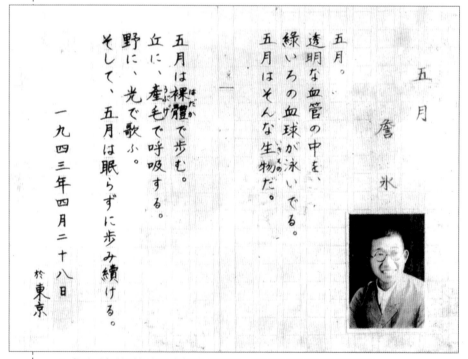

▲ 詹冰（詹益川）之日文新詩《五月》，中文版由郭芝苑譜成歌曲。

樂曲《交響變奏曲－台灣土風爲主題》這首以台灣風格的旋律
作爲主題的變奏曲。

　　此曲完成後，經由呂泉生介紹給台灣省立交響樂團王錫奇
團長，王團長安排時間讓樂團試奏，郭芝苑第一次聽到自己的
管絃樂作品原音重現，心中既感動又興奮，也仔細聆聽自己心
中想像的管絃樂色彩與樂團試奏實際出現的音色有多大的差
異。

　　由於王錫奇團長接觸樂團較久，經驗也比較豐富，他建議
郭芝苑加上土巴號（Tuba）和短笛等，加深管樂器厚度的質
感，郭芝苑虛心接受王團長的意見而加以修改。之後，王團長
便將郭芝苑這首《交響變奏曲－台灣土風爲主題》列入省交的
定期演出曲目之一。

　　《交響變奏曲－台灣土風爲主題》是繼留日的前輩作曲家
江文也之後，由台灣人創作的第一首管絃樂曲，在戰後冷清的
樂壇上具有紀念的意義。更值得一提的是，一九五六年一月，
由台北市政府主辦、在台北市中山堂舉行的「台北市與美國印
地安那波利斯市（Indianapolis）交換音樂演奏會」中，此曲即
代表國人參加演出，深受好評。

【首開電影配樂新風潮】

　　「音樂無高低上下之分」是郭芝苑一向的信念，他並未因
爲古典音樂理論的訓練，而放棄通俗音樂的創作。電影在他的
童年中是極爲奢華、喜悅的回憶，尤其當時正值無聲電影時

代，在銀幕旁邊說明劇情的「辯士」[1]（台灣人所稱的「講古仙」），說唱俱佳，也需加上配樂，更是郭芝苑童年的崇拜對象。台灣人最早在戲院內的名辯士，是一九二一年開始的王雲峰[2]，他就是為上海默片《桃花泣血記》作曲的樂師。王雲峰原在西門町「芳乃館」擔任伴奏，可能是管樂伴奏樂師；當時的戲院中，普通館用五人組成的樂團，大戲館則增加一位小提琴師，為悲劇情節做演奏。據郭芝苑的回憶，當時戲院中的配樂，曲目以古老的日本歌謠和西洋通俗樂曲為主，較常聽到的曲子有進行曲《愛與敬意》（For Love and Honor）、《康康舞曲》（Can Can）、日本流行歌《青春之歌》、《岡上的椿花》，有時辯士也會用留聲機播放一些廣東音樂《寄生草》、《三潭印月》等等。

　　辯士的黃金時代是一九三〇年代，此一時期由於社會經濟發展快速，日本國力是明治維新以來的空前富強，娛樂事業更加發達，電影人口急遽增加，西門町也出現繁榮景象，於是戲院辯士就成為時勢造出來的英雄[3]。

　　台灣辯士其後也都極有成就，其中如呂訴上在一九六一年代出版《台灣電影戲劇史》，極具文獻上的價值，是專研台灣電影史的學者重要的參考資料。其他幾位辯士也都與台灣歌謠創作很有淵源，如詹天馬、王雲峰、張邱東松。詹天馬與王雲峰，一人作詞一人作曲，共同譜寫了《桃花泣血記》，《桃花泣血記》是上海聯美影業製片出品的默片，由阮玲玉、金燄主演，來台放映時，業者為招攬觀眾，想出了製作宣傳歌曲的促

▲ 電影《嘆烟花》之本事。1958年郭芝苑任桃園玉峰影業公司電影音樂專員，譜寫
舞台劇《貂蟬—鳳儀亭》、電影《阿三哥出馬》、《嘆烟花》等配樂。

註1：專研台灣電影史的
葉龍彥在《日治時
代台灣電影史》一
書中，對台灣辯士
有深刻的描述。葉
龍彥，《日治時代
台灣電影史》，台
北，玉山社，
1998年，頁
185~191。

註2：王雲峰因每天在旁
看日人辯士說明，
耳濡目染，也懂得
說明的技巧，乃應
聘為「第三世界館」
的辯士，成為台灣
人第一代的戲院辯
士。

註3：葉龍彥，《日治時
代台灣電影史》，
台北，玉山社，
1998年，頁
185~191。

銷方法，於是請詹天馬與王雲峰寫出宣傳歌曲《桃花泣血記》。電影的宣傳遊行隊伍，沿街吹奏著《桃花泣血記》，散發宣傳單，原來只是為招攬群眾欣賞電影，但卻意外的吹響了台語流行歌壇的序幕。王雲峰更是個多彩多姿的人物，不僅是無聲電影時代說明劇情的第一位辯士，更是作曲家，其後也和李臨秋（台灣歌謠作詞家）共同譜寫《補破網》；在一九二○年代為了吸引年輕人愛好西洋音樂，他和蕭光明開辦「稻江音樂

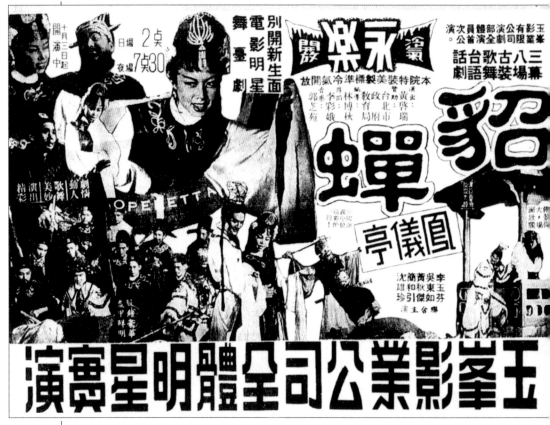

▲ 玉峰影業公司舞台劇《貂蟬—鳳儀亭》之本事。

會」，後來也籌組「雲峰管絃樂團」，在當時接受聘雇做伴奏工作，更在一九四五年創辦的台灣省立交響樂團擔任管樂隊隊長的職位。張邱東松也寫了《燒肉粽》、《收酒矸》（此曲一度還成為禁歌）。這些前輩辯士因熟練於電影的配樂，有時也需要親自演奏樂器伴奏，所以後來都從事流行歌曲的創作，這也是勢之所趨。

　　郭芝苑除了熱愛電影，並對早年辯士的多才多藝留下深刻

註4：《日本作曲二十世紀》，音樂之友，1999年，頁203。

印象，留日時對黑澤明導演所鍾愛的配樂作曲家早坂文雄也敬佩非常。早坂文雄是日本現代作曲界「民族樂派」的重要人物，一九三九年至一九五五年間是日本導演們的最愛，一共完成了近百部的電影音樂創作[4]。他喜歡用雅樂的中國和聲，具東方的雅緻又有現代的風格；文筆也很堅韌，常常在音樂雜誌發表樂評及創作理念，是日本樂界思想前衛的作曲家，而且又深得黑澤明導演賞識，他的電影如：《醜聞》、《羅生門》（1950年）、《生之慾》（1952年）、《七武士》（1954年）、《生者的記錄》（1955年），其中的配樂均由早坂文雄一手包辦。一九五五年，才四十一歲的早坂文雄因肺結核過世，黑澤明導演哭泣的說，他不能再拍電影了，沒有早坂文雄的音樂配樂，電影無法完成。早坂文雄的電影音樂地位如此崇高，也讓郭芝苑十分的嚮往。所以當以《閹雞》一劇聞名的林搏秋，邀請郭芝苑擔任他所投資的「玉峰影業公司」音樂製作時，他欣然地答應。

從戰後初期至一九五〇年代中期，電影的興盛已是不能抵擋的世界流行趨勢。當時的片商為了滿足民眾的

▲ 作曲家早坂文雄，日本導演黑澤明最鍾愛之配樂高手。

台灣辯士的活動在某一個層面，是具有顛覆性的，這一個層面是針對「作品」的「作者」而言。辯士不但會編造台詞，動輒對角色、劇情等細節品頭論足，甚至一旦熟練了，也可以預告下一個鏡頭的動作。台灣第一代辯士林越峰就曾提起：「我要觀眾什麼時候哭，就什麼時候哭！什麼時候笑，就什麼時候笑！」

二〇年代美臺園的電影隊辯士，肯定已經掌握這一層意義的政治潛力。擔任講解的文化協會分子都受過演說訓練，更激進熟練地「閱讀」影像，使其與現實發生關連，日本官方對這種活動當然是嚴屬壓制，有時辯士的言論帶有諷刺或涉及政治時，臨檢警察即加入干預，甚至下令停映。情況越演越烈，只要辯士提到「狗」字，也能引起全場譁然，掌聲雷動，因為台灣人賤稱日人為「臭狗」。尤其是辯士使用台語解說時，台灣觀眾更是樂得過癮，聽不懂的日本警察，一時緊張便會隨即喝止，像這樣的「辯士武裝化」，是台灣文化協會的特色。

——葉龍彥
《日治時代台灣電影史》

需求，不斷從香港進口以廈門語發音的劇情片，並以「台語片」為號召。廈門片都是小成本製作，品質參差不齊，但因口音近於台語，無需辯士解說，相當受歡迎。面對廈語片的流行，許多文化人與劇團負責人看準台語片市場，先後走上拍攝電影之路[5]。文化人林搏秋為了提升台語片的水準，也創辦「玉峰影

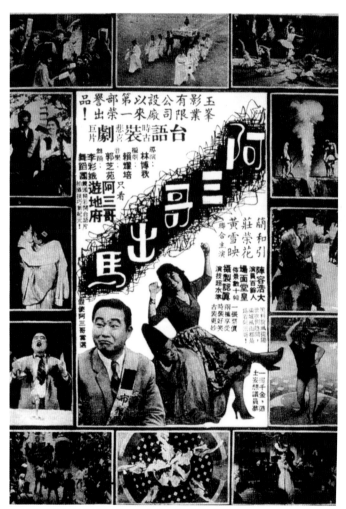

▲ 玉峰影業公司電影《阿三哥出馬》之本事。

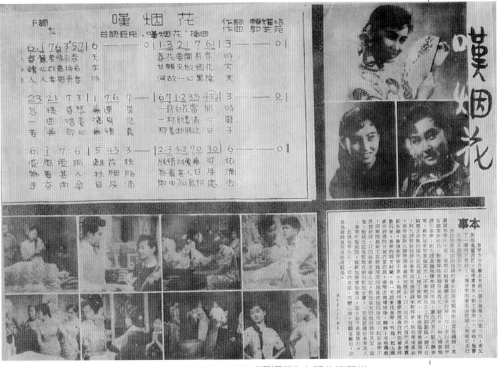

▲ 1958年任桃園玉峰影業公司電影音樂專員，譜寫《嘆烟花》主題曲等配樂。

業公司」、「湖山製片廠」[6]。一九五八年，郭芝苑為玉峰影業
公司第一齣作品，由林摶秋編劇的台語舞台劇《貂蟬—鳳儀亭》
編寫劇情中的八首歌唱音樂並加入配器，但目前僅存劇本中所
附之單旋律歌譜，配器譜已佚失。一群熱愛電影藝術的年輕
人，有理想、不計較金錢的投入精神，令人感佩。當時一台鋼
琴的價值可以買到台北市的半棟房子，玉峰影業公司無餘力再
添購，求好心切的郭芝苑便將他的鋼琴搬到鶯歌的湖山製片廠
供做配樂使用。

　　之後，郭芝苑又為賴耀培編劇的電影《阿三哥出馬》、林

註5：黃仁，《悲情的台
　　　語片》，台北，萬
　　　象 出 版 公 司，
　　　1994 年，頁 4、
　　　5。

註6：邱坤良，《陳澄三
　　　與 拱 樂 社》，台
　　　北，傳藝中心籌
　　　備處，2001 年，
　　　頁 71。

搏秋編劇的《嘆烟花》配樂，《嘆烟花》是由台灣作家張文環的小說《藝妲之家》改編，此劇也捧紅了女主角張美瑤，讓她成為家喻戶曉的巨星。郭芝苑在此劇主題曲《嘆烟花》中運用了台灣人喜愛的日本歌謠曲調，而插曲《八月十五夜》則以五聲音階的台灣曲調譜寫，因考慮群眾的接受度，並未譜寫艱深的樂曲，民謠的曲風，更是平易近人。

　　郭芝苑在台北工作的幾年，閒暇時也到咖啡廳欣賞古典音樂。這是日據時代就留下的風氣，台北有兩家以西洋音樂唱片聞名的咖啡廳，一家是在中山堂附近的「潮風」，「潮風」結束後又有另一家位於新公園旁邊的「田園」，愛好古典音樂的朋友都會在那兒相會，討論音樂與藝術。作曲家張邦彥[7]年輕時就是在那兒遇見郭芝苑。張邦彥於台北師範音樂科畢業後，對作曲發生興趣，在學校的教學工作之餘，也幫忙郭芝苑錄製電影配樂。郭芝苑在苑裡家中有很多日本現代作曲家的資料及日本音樂雜誌，張邦彥常到他家收集，見到整屋的藏書、唱片，就三天兩頭往苑裡跑，他常笑稱自己是到苑裡「留學」，也在苑裡娶到伴隨終身的嬌妻。張邦彥年輕的身影，使郭芝苑好像見到從前的自己，也想多給他一些幫忙。由於當時台灣並無較好的作曲教師，郭芝苑也鼓勵他再赴日進修。果真郭芝苑三度赴日留學時，張邦彥更受到鼓勵，也很快地隨後而到日本這個資訊前衛的都市，追求音樂的理想。

　　郭芝苑希望能親自為《阿三哥出馬》、《嘆烟花》譜寫背景音樂，於是請張邦彥為他找了幾位年輕的樂者，利用暑假到

鶯歌的湖山製片廠去錄製音樂。據張邦彥回憶,當年請了師專時代的好友郭俊雄(現任立榮航運總經理)擔任大提琴,周清德(當時是台大學生)擔任第一小提琴,陳昭良(當時是台北師範學生,後來曾任台北市交首席)擔任第二小提琴,張邦彥擔任中提琴,楊原豐(後來任台視樂隊)擔任鋼琴,一群人浩浩蕩蕩從台北搭火車,在鶯歌下車,再搭「輕便車」(專供產業使用的鐵道)到屬於林搏秋家族礦區的湖山製片廠。整個暑

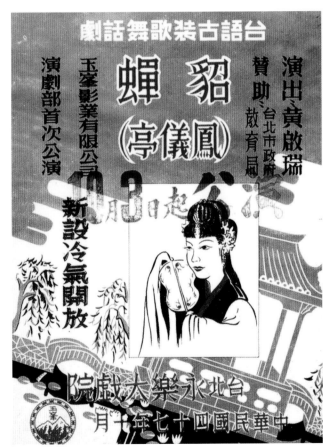

▲ 玉峰影業公司舞台劇《貂蟬—鳳儀亭》之本事。

時代的共鳴

在資訊未流通的時代，西洋音樂唱片的播放，引發張邦彥投向音樂的決心，而成為名作曲家。

張邦彥早年在艱辛的環境中渡過，十一歲時遇船難，養父母均亡，留下他和養姊。初中一年級時，他看到基隆市政廳的七十八轉唱片欣賞會海報，初次欣賞西洋音樂就心動，之後每週六晚上必準時到基隆市政廳報到，下定決心要成為音樂家。

高一時，偶遇帶著台北師範音樂科徽章，神氣十足的李哲洋，他即刻決定降級重考台北師範音樂科，從此踏入音樂人生。他在閱讀中了解文化的重要，而認為音樂中能傳承文化的只有作曲一條路。他與李哲洋編譯《全音音樂文摘》多年，對台灣早期音樂資料的播種，具有重大意義，其後任教於國立台灣藝術大學至退休。

他的作品具浪漫風格，有著深厚的底子，是作曲界管絃樂法的功力紮實者，並譜寫傳統器樂曲為台灣音樂重現契機。

▲ 左起作曲家張邦彥、郭芝苑、音樂學家李哲洋。藝術家到咖啡廳聽音樂，是日據時代就留下的風氣，五〇年代，台北有兩家以西洋音樂唱片聞名的咖啡廳，一家是在中山堂附近的「潮風」；「潮風」結束後，新公園旁的「田園」咖啡廳也別具風格。照片中三位愛好古典音樂的好朋友都會在那兒相會，討論音樂與藝術。

假的時間，他們都住在製片廠中錄製音樂。為了電影編寫的背景音樂，郭芝苑都得利用跑馬錶仔細的記下時間，樂隊速度也要控制，才能配得恰到好處。但因製作費有限——據說當時拍片約需投入五十萬元新台幣，而當時台北市中山北路的獨棟房子才十三萬[8]——管樂器部份就請製片廠會吹奏樂器的員工擔任，由於郭芝苑平常就訓練他們吹奏，所以也都能勝任。熱愛現代音樂的郭芝苑也利用外國名曲如拉威爾（Maurice Ravel, 1875～1937）的《鵝媽媽組曲》、高大宜（Zoltan Kodaly, 1882～1967）的《吹牛大王》片段音樂配合電影改編，由樂隊親自演出，做為背景音樂。當年其他的電影只有主題曲請專人編寫，配樂大都利用外國唱片剪接錄製；當時用樂團伴奏的電影配樂也只有林搏秋的台語電影。郭芝苑投入台灣早期電影音樂創作，再訓練樂隊演出，可以算是台灣電影藝術的第一次，更深具歷史的價值。

之後，因為其他台語片的製作良莠不齊，許多小成本的電影相繼出現，堅持水準的林搏秋，為了理想，每部片都是高製作費，得拿出更多本錢來支持製作，但是現實的殘酷總是擊倒理想，不久公司就結束了。喜愛電影音樂工作的郭芝苑，只好失望地隨導演辛文亭，到台北漢口街的國華廣告公司擔任音樂專員，專寫廣告歌及廣播劇的主題歌；任職國華廣告公司的三年中，他相繼完成了為廣播劇《夜蘭花》而寫的《熱情的夜蘭花》、《純情的夜蘭花》。

註8：邱坤良，《陳澄三與拱樂社》，台北，傳藝中心籌備處，2001年，頁71。

現代新視野

【許常惠的知音共鳴】

　　一九五九年由法國歸來的許常惠，帶回現代音樂的清流、最新的作曲技法，展開一連串的現代音樂運動。他打破以往台灣作曲家被動、附屬的位置，積極、主動地發出聲音，甚至爭取音樂界的領導地位。許常惠的出現，使郭芝苑有著如獲知音般的喜悅。有一天，郭芝苑在中廣音樂辦公室，透過友人林寬介紹與許常惠認識，郭芝苑拿出自己的作品給許常惠看，希望能獲得他的意見，許常惠看了後表示：「你的作品很羅曼蒂克，現代音樂要乾燥一點。」隨後他也拿出他的作品和戰後崛起的法國作曲家梅湘（Oliver Messiaen, 1908～1992）和岳禮維（A. Jolivet, 1905～1974）的作品給郭芝苑看，這些樂曲的複雜性讓郭芝苑大吃一驚，因為他已經很久沒有接觸到創作現代音樂的作曲家。和許常惠結識之後，透過相互觀摩、分享心得，再加上彼此都抱持著創作中國現代音樂的理想，兩人立刻成為知己，惺惺相惜。

　　一九六一年三月三日，郭芝苑應邀參加許常惠的「製樂小集」第一次發表會，發表鋼琴獨奏曲《台灣古樂幻想曲》、《村舞》、《東方舞》，由徐頌仁演出（當時他還是台灣大學的學生），曾有樂評寫道：「郭芝苑是台灣的民謠作曲家，三首

註 1：彭虹星，＜聆「製樂
　　　小集」的作品＞，
　　　《聯合報》，1961 年
　　　3 月 3 日。

註 2：顧獻樑，＜再論製
　　　樂小集＞，《文星
　　　雜誌》，42 期，
　　　1961 年 4 月 1 日。

樂曲的創作，仍脫離不了民謠風格，誠然在台灣古樂的幻想曲中，含有新派的技巧，但仍能聽出民謠的風格。村舞的主題是取自客家小調，顯然比東方舞曲中的中日混合情調，更使聽眾易於接受。[1]」「郭芝苑是這次發表會裡最叫座的一位製樂人，也就是說現階段的聽眾和他溝通。他的項目《村舞》、《東方舞》、《台灣古樂幻想曲》都不忘記這方土地，這座島子。聽眾比較容易在他的作品裡找到自己。他那孜孜不倦、誨人不誨，二十年如一日，謙恭虛和的態度令人肅然起敬。[2]」製樂小集成功的演出，引起各界矚目，發表的作品也受到國人重

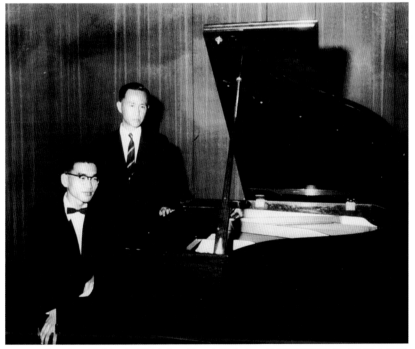

▲ 1961年3月3日參加「製樂小集」第一次發表會，發表鋼琴獨奏曲《台灣古樂幻想曲》、《村舞》、《東方舞》，由徐頌仁（左）彈奏，當時他仍是台大學生，卻已琴藝非凡。

時代的共鳴

許常惠（1929─2001）為知名的作曲家兼民族音樂學家，一生致力於音樂創作、教學、研究以及音樂文化的推廣，作品甚多，其樂曲經常在國內外演奏，甚受音樂界矚目。

音樂學術方面，他在一九六〇年代提倡民族研究，並從事田野調查，當前受到政府與社會稱頌的樂種如南管、北管，受讚揚的民間樂人陳達（民歌）、廖瓊枝（歌仔戲）、李天祿（布袋戲）等，都由其開風氣之先引介；其教學資歷長達四十餘年，樂界門生眾多。

在創作現代音樂的推動上，他先後成立了「製樂小集」、「江浪樂集」、「五人樂集」、「中國現代音樂研究會」和「亞洲作曲家聯盟」中華民國總會；另外為了音樂人的權益，更成立「中華音樂著作權人聯合總會」。許常惠的音樂領域是全方位的，多年來的努力，使他足以成為台灣音樂界的代表。

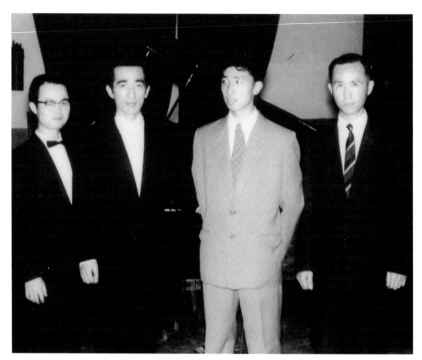

▲ 1965年4月2日參加「製樂小集」第五次發表會，發表《鋼琴奏鳴曲》。左起侯
俊慶、許常惠、陳懋良、郭芝苑。

視。「製樂小集」堪稱六○年代台灣最重要的現代音樂創作團
體，郭芝苑也藉由參與演出，將自己的創作呈現給音樂界，讓
人注意到他的才華。一九六五年四月二日，郭芝苑又參加「製
樂小集」第五次發表會，發表鋼琴獨奏曲《鋼琴奏鳴曲》；一
九六七年四月二十七日的第六次發表會則發表獨唱曲《五
月》、《扶桑花》、《音樂》、《天門開的時候》，這幾首歌詞均
為好友詩人詹益川的詩作，具有強烈的象徵主義色彩。

　　之後，郭芝苑常從苑裡到台北與許常惠討論現代音樂，二
人相濡以沫、亦師亦友，可以從兩人的作品中看出有許多的共

通性，如：音樂語言的簡潔、清晰和音響素材的統一，音高素材的色彩功能與結構功能的相融，音樂要素的「現代性」，音樂書寫法的細緻與音樂性格的柔美、優雅。此外，無論是鋼琴持續音群、五聲性和絃的徐徐流動、簡樸幽靜、抒情的鋼琴對旋律，及人聲的處理，都予以貼切的詮釋，加深了作詞者的情感和詩意，並具備了一種文人藝術家自然溫潤的性格。由這種優雅的音樂風格，寫作手法的適度運用，可以看出當時他們對於二十世紀典型作曲技術的掌握及對音響的細膩感受。

這兩位音樂家都具文人氣質，相知相惜，只可惜後來因許常惠較早受到官方的認同及重視，因此這二、三十年來，許常惠始終被視為台灣音樂的領航者，而其中有些事情，在有心人的暗示下，也造成隔閡，使二人漸行漸遠。

【再赴學習之路】

參與許常惠的「製樂小集」之後，現代音樂的清流灌溉了郭芝苑常年乾旱的心，他見到了較新穎的作曲技法，卻也感覺到自己能力的不足，「雖然經常發表各種作品，但是我始終覺得眼高手低，原因是我的基礎不好，作品只是由名曲分析，同時在鋼琴上摸索出來的，只能算是業餘作曲者，而不是專業作曲家。我知道必須再進一步研究，才能達到我的理想，所以，我

心靈的音符

「回想戰前落後的台灣，雖然只有傳統的民俗音樂，但後來這些民俗音樂卻成為我創作臺灣現代民族音樂的重要素材及風格，這是我們老一代的特色。我要繼續寫出有現代性、有台灣風格，而且受到聽眾肯定的作品，才有存在的價值。」 ──郭芝苑

決心再度留學日本……[3]」透過在日本的友人邱捷春協助，四十五歲已屆中年的郭芝苑，取得私立國際音樂學校入學許可，在一九六六年十月前往日本，展開三度留學的生涯。離開台灣的那一天，郭芝苑的愛妻及親友從苑裡陪他到台北搭機，好友李哲洋和他的妻子林絲緞、年輕的作曲家張邦彥，也帶了花環到松山機場送行。面對著大家，郭芝苑也只能忍住離別的悲傷，揮揮手獨自走向停機坪，從遠處遙望著送行的人越來越遠，心中的惆悵也逐漸擴散開來。這一去不知道要過幾年，才能再見到親人？離開戰後的日本已有二十年，東京仍舊是熟悉中的模樣嗎？他甩甩頭，讓思緒隨著那裊裊的濛霧，飄向陌生的天空……

飛往東京的路途，頭一次搭飛機的經驗讓郭芝苑很緊張，還好機上的豪華感覺讓他感染著興奮的情緒而忘卻憂鬱。一路上，東京的影像在腦海盤旋，多年的師友、現代音樂、充滿音樂的沙龍、賣樂譜的舊書店歷歷在目，揮也揮不去。

這麼多年都過去了，直到今天郭芝苑仍忘不了下機前的景象。從上空俯瞰，東京的夜景如同琉璃色的銀河在眼前閃爍，興奮的感受一下湧向心口。但是一下飛機後，瀰漫在空氣中的冰霜，彷彿要冷凍他的心。城市的呼吸聲消失了，似乎已被規律的引擎聲取代；車水馬龍的街道上，五彩的光芒點綴著美麗的夜色，也讓他不只一次的錯愕，這是哪裡？已經到東京了嗎？耳畔傳來喧鬧的人聲與笑語，霓虹的光芒刺眼，繽紛的招牌蕩漾著迷人的氣息，這份陌生毫不留情的將他包圍，沒想到

時代的共鳴

邱捷春是位失意的作曲家，戰後進入私立國際音樂學校就讀，隨吳泰次郎學習作曲，之後又進入國立東京藝術大學音樂學部作曲科。在東京藝大入學之前，邱捷春就已經完成了序曲《屈原》、《鋼琴協奏曲》等管絃樂的大作，在當時有「台灣的貝多芬」之稱，留在日本卻無法發揮所長。之後，他曾兩次帶回作品尋求演出，並開設作曲教室，卻都失敗，黯然返回日本，近期並無消息傳來台灣。

生命的樂章

戰後的日本，居然進步得這麼快。忙碌的人們隨著快速的節奏而行，在庸庸碌碌之間，都會人的冰冷顯現在臉上；佇立在四周的高大建築，直直的沒入黑空，尤其有些新建的現代建築，玻璃被鍍上一層黑金屬，漾著黝黑的詭異光澤，沉重的空氣令人感到不自在。來到異地，令郭芝苑常常不自覺的身體僵硬，掙扎著向靈魂深處求救，讓思緒游往海的那一端，直到鄉土的歌聲從意識深處緩緩湧出，挑戰未知的力量才漸漸地在他體內

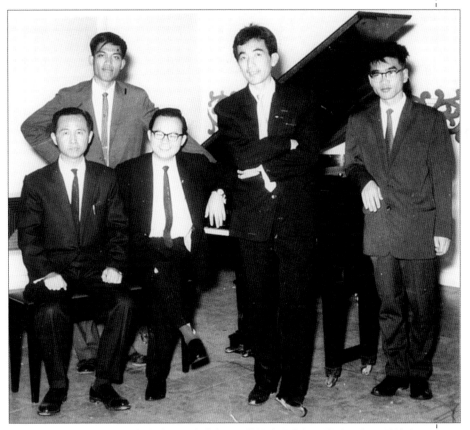

▲ 1965年4月2～4日參加中廣公司之「慶祝音樂節中國青年音樂季活動」。前排右起依序為徐頌仁、許常惠、侯俊慶、郭芝苑，後排立者為李泰祥。

註3：郭芝苑，＜我戰後返台的音樂經歷＞，《在野的紅薔薇》，1982年2月10日。

恢復，使他仰望都市的雙眼不再畏懼，步伐回到了原有的堅定，再一次往前踏出。他知道，那一部份熱愛故鄉音樂的靈魂，將帶給他勇氣，走完異國的求學之路。

▲ 1963年8月19日《中央日報》介紹郭芝苑。

　　初到邱捷春介紹的國際音樂學校，一看到學校的環境及師資，郭芝苑一天都不想多留，決定再回去找池內老師，想辦法通過考試，進入心目中理想的東京藝術大學音樂學部。這一段時間除了準備應考的科目，其他時候他喜歡留在宿舍，看好看的電視節目。當年台灣的電視人口仍然很少，一九六二年四月二十八日，台灣電視公司正式設立，十月十日由蔣宋美齡女士按鈕，台灣電視公司開播，開啟中華民國電視史；而後中南部轉播網完成啟用，郭芝苑的故鄉苑裡才可以看到電視。所以當時日本電視台的豐富節目，對郭芝苑而言是非常新鮮的觀賞經驗，其中，NHK電視台的「你的旋律」就是他最喜歡的節目之一。「你的旋律」會向觀眾徵選創作歌曲，一向善於抒寫歌曲的郭芝苑，也以《紅薔薇》、《港都之女》投稿過二次。他原以為《紅薔薇》會順利入選，想不到居然是日本民謠演歌風格的《港都之女》受到青睞。一九六七年五月二十三日，郭芝苑因作品入選而獲邀上電視節目，驚喜地發現自己的作品在日本歌星島和彥演唱、NHK樂團伴奏下，竟是如此動聽。只是他心中仍很遺憾另一首具台灣風格的《紅薔薇》不能入選，而無法讓日本的觀眾聽聽台灣風味的歌曲。

　　由於池內友次郎老師（Ikenouchi Tomojiro）的指導，一九六七年四月，郭芝苑終於如願以償考進國立東京藝術大學音樂學部作曲科。當時的主任池內友次郎是法國音樂學院出身的理論作曲家，郭芝苑曾隨他學習和聲及對位法。而池內老師開課時說的第一句話是：「我沒有什麼東西能教你，作曲要靠你的

才能和努力；如果，我的音樂氣質能刺激你的創作慾，我的任務就差不多完成了。」「學習古典音樂的理論、技術與作曲沒有太多關係，但是，沒有學過這些理論技術，我不能認同他是作曲家。」這句話非常奧妙，作曲是教不出來的，但在理論技術徹底學習到一個程度後，自然可以靠自己的能量及經驗來創作一些東西。

當時作曲科的學生，在入學前都已修完藝大音樂系所編的《和聲與實習》上、中、下三冊，所以程度高過郭芝苑很多，因此，他另外選修了一般音樂科（非作曲科）必修的三年和聲課程，老師是矢代秋雄（池內老師的高足，法國音樂學院畢業，為日本有名的作曲家）。矢代秋雄（Yashiro Akio）教授曾說過：「和聲、對位、賦格並不是桌上的理論，必須像練習樂器一樣地實習操作；也就是說，除了寫在紙上，還要用鋼琴彈、用耳朵聽，才能得到真正的理解。」矢代老師也說：「必須先瞭解古典音樂的一切技法，才能知道要如何脫離調性音樂，創造現代音樂的技法。」池內老師在法國音樂學院學習這些技法，就花了九年的光陰。他曾說：「法國音樂學院作曲科的教授中，不乏優秀的作曲家，他們為什麼甘心於教授理論技術，卻很少作曲呢？因為古典音樂的理論技術非常奧妙，而由於他們的努力，更使得巴黎音樂學院作曲科獨步世界。」老師們的教誨，讓身為學生的郭芝苑不再眼高手低，很紮實的學習作曲最基本的技巧。

郭芝苑在課餘也曾訪問過幾位藝術大學以外的作曲家，印

象最深刻的是三善晃（Miyoshi Akira）、團伊玖磨和寫電影音樂的齋藤一郎。三善晃反對民族主義作風的音樂，他說：「音樂是自由的，不應侷限於民族主義之內；今日的音樂是世界性的，好的音樂沒有國境，誰都能欣賞。」郭芝苑訪問團伊玖磨時，他正在錄音室裡忙著錄演電視劇的音樂，郭芝苑把他的《鋼琴奏鳴曲》、《台灣古樂幻想曲》送給他，次日，就接到他稱讚作品的信，並且邀請郭芝苑欣賞他的歌劇《夕鶴》的練習。後來團伊玖磨到台灣演出《夕鶴》，郭芝苑與許常惠都去欣賞。郭芝苑又去拜訪另一位寫電影音樂的齋藤一郎，目的是為瞭解現實生活的問題，想從事電影、電視音樂的工作。齋藤一郎是這方面的老前輩，他告訴郭芝苑現在日本電影界已經沒落了，工作很少，電視劇的機會比較多，也特別招待郭芝苑去參觀他的電影（松竹電影公司）、電視節目（TBS 電視公司）的音樂錄音，使郭芝苑獲益不淺。回國時，齋藤一郎送他電影《西施》的音樂總譜，這是李翰祥委託他寫的。郭芝苑得到這份總譜時，心裡既高興又難過，難過的是，為什麼我們的電影音樂要請外國人寫？難道台灣的作曲家做不到嗎？

其實這一次拜訪齋藤一郎後，郭芝苑心中也盤算著回台灣到電視台發展，為台灣人寫作自己的音樂。一九六九年四月回國後，他即於同年十二月接受台灣電視公司聘任為基本作曲家。

執著與豐收

【史惟亮的提攜之情】

史惟亮是在戰後隨國民政府從大陸到台灣，以流亡學生的身份，轉入台灣省立師範學院（今國立台灣師範大學），可說是戰後「主流」學院派音樂家訓練出來的第一代；但來台之前，他早已立志尋求「民族主義」的音樂。

命運真是奇特，一九四七年史惟亮在北平藝專音樂科就讀時，作曲老師居然就是來自台灣，在日本樂壇成名的江文也。當時江文也正回到中國，尋求古老文化的中國音樂泉源，史惟亮也深受江文也的啟蒙，追尋民族音樂的泉源，「這條路子，這個信心，一直都沒有動搖過……」史惟亮受到一位「台灣」的老師影響；命運安排他的後半生在台灣度過，「台灣」與他的生命真是有緣。

師範學院畢業後，史惟亮到了音樂之都維也納。一九六二年六月二十日，他從維也納寄來＜維也納的音樂節＞乙文，對國內音樂環境提出反省，「我們輕視自己的音樂，甚至輕視自己的情感，否定自己的情感。維也納得到了全世界，卻並未喪失自己；我們在音樂上什麼也未得到，卻正走在將要喪失自己命運的危險途中。」最後他並以「我們需要有自己的音樂！」向國內音樂界提出痛切的呼籲[1]。他深深了解民族音樂的處

註1：《聯合報》，1962
年6月20～21
日，23～24日。

境，覺得必須加緊腳步，爲瀕臨滅絕的民族音樂盡一份心力。後來，史惟亮與李哲洋、德國學者 W. Spiegel 在花蓮阿美族部落展開音樂採集工作，揭開六○年代民族音樂採集運動的序幕。但在經費困窘的情況下，民歌採集的工作只能暫告停止。幸運的是，一位東北籍的企業家范寄韻對於傳統音樂乏人問津，任憑流行音樂及日本歌曲氾濫的現象相當憂心，於是立刻找了史惟亮和許常惠，三人徹夜懇談，范寄韻感動之餘，捐出了二十萬新台幣贊助史惟亮和許常惠共同成立「中國民族音樂研究中心」。第二階段的民歌採集運動，便以「中國民族音樂

▲ 1985年11月5日「日華友好交響樂演奏會」，由ＮＨＫ交響樂團於東京市教育會館演出。左起為指揮王立德、范宇文、陳中申、馬水龍、郭芝苑及日籍作曲家渡邊浦人。

時代的共鳴

李哲洋（1933～1990），音樂評論家，民族音樂學者，苗栗縣銅鑼人，爲人正直，一生如俠義般的處事風格，令人敬佩，可惜他命途多舛，從小到大，受盡人間滄桑，令人不捨。

其父爲八堵鐵路局員工，於二二八時受難；李哲洋在就讀省立台北師範音樂科二年級時，遭到退學，只因校長在教育部督察來訪時謙稱本校餐廳菜色不好，而他在週記上批評校長虛假，其實菜色比平常還好，被舉發而遭學校開除。從此他便失學就業，當過書店店員，也在肥料廠做過事，在基隆當製圖員（其樂曲作品都利用曬圖複製）。

李哲洋自始至終熱愛音樂，早期也曾努力實現作曲家的夢想，但與妻子林絲緞（六○年代台灣第一位人體模特兒、資深舞蹈家）結婚後，由於興趣太廣、研究太雜，佔用他太多時間，因而無法實踐作曲的志趣。

▲ 戴逢祈（右）要其高足卓甫見（左）練習郭芝苑（中）之《小協奏曲》。

研究中心」爲主力。參與民歌採集的人士，都充滿了熱情，兵分東西兩路，進行音樂田野蒐訪工作。這次的行動比第一階段更爲擴大，所涵蓋的區域遍含漢人社會及台灣各原住民族，調查隊以錄音採集的方式，對台灣音樂做了一次普查、記錄、整理，有系統的蒐集了福佬和客家民歌，以及原住民音樂。在原住民音樂方面，共採集兩千多首音樂歌曲；在漢族音樂方面，則採訪了陳達、陳冠華、劉鳳岱、陳慶松等民間藝人所演唱的豐富曲調，爲保存民間文化邁出了一大步。史惟亮所帶領的民歌採集運動，是國人首次有規模的深入民間，蒐集即將佚失的民謠、民歌。

從今日的眼光來看當年的民族音樂田野調查，這個運動所代表的時代意義是十分深遠的。除了在日據時期，日本學者曾做過一些調查，之後幾乎沒有國人對原住民及閩客音樂進行有系統的採集、分析。尤其原住民部落長期以來更因統治者的隔離政策，及其他主、客觀因素，而與外界產生極大的隔閡。至於散佈在民間的閩客歌謠，也沒有受到官方、學術界的重視，一直停留在自生自滅的狀態。

於是，當接受現代音樂教育，曾留學歐洲的史惟亮身體力行地投入原住民與漢人社會的音樂採集研究，給了國人重新思

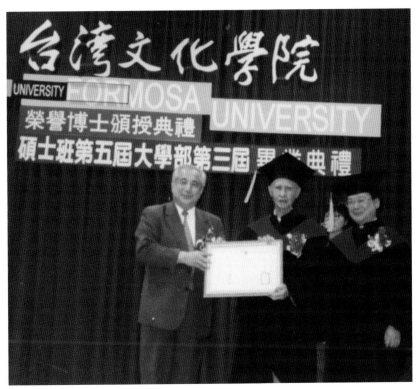

▲ 1999年，台灣文化學院頒予文化榮譽博士學位。

時代的共鳴

對台灣的音樂而言，李哲洋是引導音樂文化起飛的重要導師。從一九七○年代開始，李哲洋主編的《全音音樂文摘》，與張繼高的《音樂與音響》雜誌，一起扮演著為精緻音樂播種的推手；而《全音音樂文摘》更是全方位的純音樂月刊，前後十九年間致力於介紹古典音樂，包括演奏、教學、創作、美學等，其中也包括華人傳統音樂和世界音樂。

就台灣音樂而言，李哲洋更是光復後率先從事原住民音樂、民謠、童謠田野採集的先驅之一，努力不亞於許常惠和呂炳川。由於他沒有學成歸國的背景，光環讓他人盡佔，雖然對原住民音樂有相當卓越的貢獻，長期以來卻遭忽視。去世之後，他遺留了七十大箱賽夏族音樂的各種相關資料，由國立台北藝術大學傳統藝術中心設立了「李哲洋紀念室」，為他的付出留下印證。

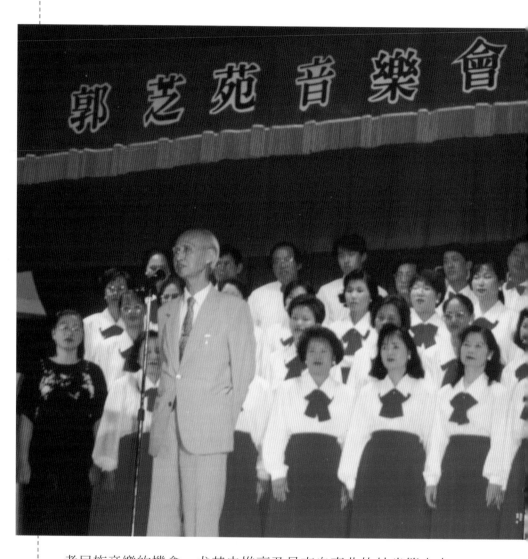

考民族音樂的機會，尤其史惟亮乃是來自東北的外省籍人士，無形中解除了文化界對台灣本土的顧慮，也為「大中國主義」者或「漢族中心主義」者提供一個反省的機會[2]。史惟亮就是這樣深刻了解民族音樂處境的人物，所以一九七三年二月，當他出任台灣省立交響樂團第四任團長時，馬上延攬了郭芝苑、

註2：邱坤良，《昨自海上來》，台北，時報出版，1997年，頁328。

生命的樂章

◀ 苑裡鎮農會舉行「郭芝苑作品音樂會」，此為苑裡婦女合唱團的演唱。

戴洪軒、賴德和、張炫文等作曲家參與工作，也給予他們較安定的創作環境。

西元一九七三年六月，郭芝苑接受史惟亮的邀請，進入台灣省立交響樂團研究部；同年七月，省交團長史惟亮創辦「中國現代樂府」，首次在台北實踐堂舉行發表會，題名為「前奏與賦格」，郭芝苑的作品《台灣古樂變奏曲與賦格》由劉富美演出。同時，史惟亮也積極地舉辦音樂的學術報告活動，郭芝苑即應史惟亮要求提出「中國現代音樂的先驅－江文也」的報告。當時仍是戒嚴體制時期，江文也因為回歸祖國，所以這個名字是相當敏感而不宜公開談論的。雖然史惟亮有膽識，主張音樂歸音樂，談論江文也，不論及政治；但是，郭芝苑基於「二二八事件」的前車之鑑，台灣人所遭受的災難仍讓他猶記在心，而加以婉拒。然而，他心中仍十分歡欣能找到一位欣賞江文也才華的朋友。史惟亮在一年後辭去省立交響樂團團長職務；而郭芝苑則熱愛他在省交的編曲、作曲工作，一直持續至一九八七年，才從台灣省立交響樂團研究部退休。十四年的省交生涯，使他的生活、心情安定平穩，堅持創作之路毫不動搖。

【困獸猶鬥，堅持創作】

今日的郭芝苑，風風光光的獲得了許多國家所頒發的獎項，其實幾十年來，他孤零零地在自己的陋室中，孤注一擲的走著他所堅持的創作之路，內心的孤寂又有誰了解！

記得邱捷春在一九五八年帶著作品回來尋找演出機會時，郭芝苑曾勸他不要白費力氣，並將情形分析給他聽，老實單純的邱捷春卻對戴粹倫和鄧昌國答應替他辦發表會之承諾深信不疑。其實，由於當時的台灣音樂界從不關心現代音樂，幾乎也沒有演奏過國人的器樂作品，結果正如郭芝苑所料，演奏會並沒有開成。

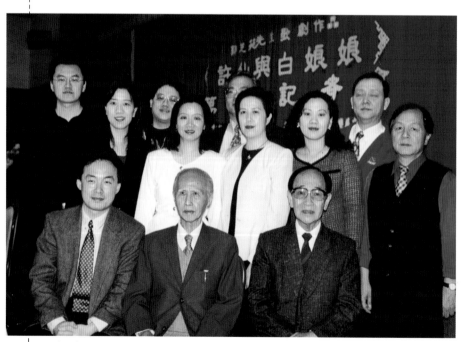

▲ 《許仙與白娘娘》記者會後合照，前排由左至右為指揮歐陽慧剛、郭芝苑、導演李泉溪。

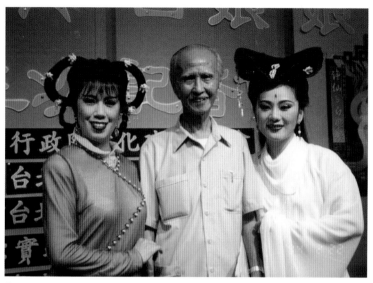

▲ 《許仙與白娘娘》，青蛇由紀美卿（左），白蛇由黃凡鳳（右）飾演。

　　郭芝苑只會勸他人別白費力氣，但自己又像執著的傻子般，仍舊埋頭創作。作品辛辛苦苦地完成，演出的機會卻少之又少，而難得的作品發表機會，又常常遇上演奏家敷衍了事，只練習兩三次就上台表演，效果必然不盡理想。這種情況還算是好的，有些演奏家居然在演出當天才拿到譜子，只好上台表演「試奏」。旁觀者見到這種情況，心早就涼了半截，更何況是嘔心瀝血、絞盡腦汁才完成作品的作曲家，心中要如何承受這種被侮辱的現象？《在野的紅薔薇》中，郭芝苑就曾明白的表示：「台灣的演奏家或團體不喜歡演出國人的作品，主要原因都是演奏新譜麻煩，而且對他們也沒什麼好處，加上在演出之前，他們就已認定作品水準不夠。我是一位在野的作曲家，沒有地位就是沒有公共利害關係，因此只要有機會演出就要感

謝了，還能要求什麼？過去有一次國人作品音樂發表會，主辦人已先告知我的作品《台灣古樂變奏曲與賦格》的演出者是一位法國鋼琴家，在藝專任教，之前也在東京武藏野音樂學院教學，我聽了非常高興，心想外國演奏家一定不錯，他們有藝術良心，這次一定會成功。我在台下期待著他的演出，前面慢板部份還好，但進入變奏曲的快板及 Cadenza 就亂了，進入賦格後更不能聽，只是讓我丟臉而已，後來聽說他是因為報酬不夠而沒有練習……[3]」

樂評家楊忠衡就曾為無力流傳作品的作曲家這樣寫著：「在大雨的午後來到郭老的家，心中止不住的興奮。我常在音樂會見到郭老前輩，他總是由家人扶持著進出會場。他的穿著樸素得與鄉下進香團的老人無二，也很少見到衣冠楚楚、拚命握手應酬的樂壇大老與他打招呼。不知不覺，與他談了近三個小時。出得門來，大雨已經停歇，剩下涼涼的台北市街。

他當我是知己，並把流傳作品的責任託給我，我何其榮幸接受這份託付。有一票子準備封殺我的達官貴人，郭老前輩找上我可真是險著，但是他內心的憂急更可想而知。[4]」

台灣早期的一本音樂刊物《全音音樂文摘》，在靈魂人物主編李哲洋過世後，已經停刊，其一九七三年八月號中，雷驤（李哲洋的妹婿）有一篇文章對郭芝苑有這樣的描述：「在他窗明几淨的室內，右廂房裡的工作桌、鋼琴、書譜的專櫃、唱片和音響設備，充分地使人感覺出這位音樂家勤勉的工作。」

在一九九七年二月二十四日至三月二日的《自由時報》

註3：郭芝苑、吳玲宜，《在野的紅薔薇—郭芝苑的音樂手札》，台北，大呂出版社，1998年，頁3。

註4：楊忠衡，〈百年台灣音樂〉，《音樂時代》，1995年7月。

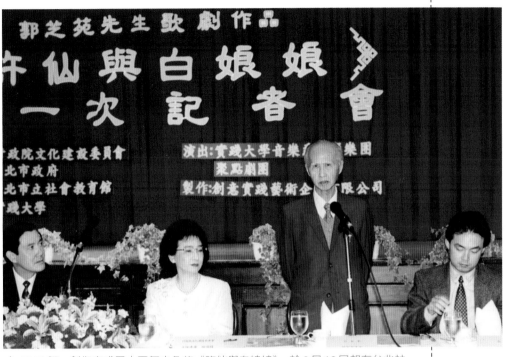

▲ 1999年，創作完成已十五年之久的《許仙與白娘娘》，於6月16日起在台北社
教館舉行首演，由歐陽慧剛指揮實踐大學音樂系管絃樂團演出。

中，顏綠芬教授對於郭芝苑當年所處的背景及台灣新音樂史的
發展，發表了深刻的見解，「其實，郭芝苑並不在意誰才是第
一個將歐洲新音樂技法引進台灣的人；他在意的是有人誤解他
是在許教授回台後，受到影響才改變曲風。他當時有幸認識許
常惠，真是如魚得水，他們互相討論、切磋，他並加入許常惠
發起的『製樂小集』，心中十分感激有這樣的機會。這麼一塊
音樂瑰寶，台灣的音樂教育界竟讓他蟄居了半個世紀，只有史
惟亮慧眼識英雄，在一九七三年邀他（已五十三歲）進入省立
交響樂團研究部。如果當年國民政府不歧視台灣人；如果當年

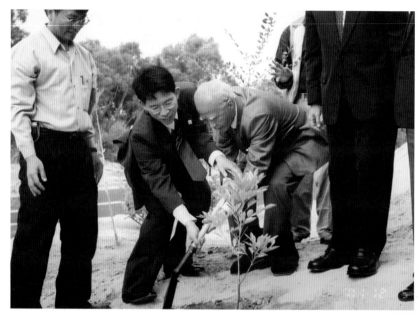

▲ 80歲生日，靜宜大學頒予名譽音樂博士學位，植樹紀念。

他可以用台語講課：如果當年的他不那麼富裕，非逼他出來教書不可，那麼台灣新音樂的發展起碼可以提早十年。」

　　郭芝苑在大家的心目中，就是這麼一塊音樂瑰寶，雖然困獸猶鬥，始終堅持創作，就像他幼時嚮往的《紅色芭蕾舞鞋》電影女主角，為了自己所熱愛的藝術，就算是跳到至死方休，也毫無遺憾。

【老當益壯，再現光芒】

　　一九八七年自省交研究部退休後，郭芝苑仍創作不斷；而他卻也一直自認是不受重視的在野派、非主流作曲家。可是運氣會改變，努力也會有所收穫。已完成多年的青少年歌劇《牛

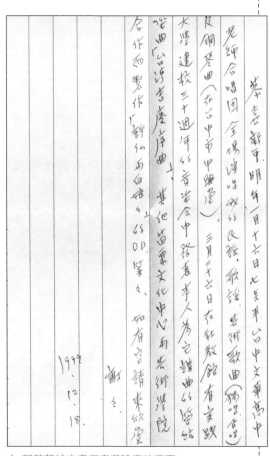

郎織女》，他早已不寄望能做正式完整的演出，因為歌劇的演出需要大量的資金，這其間只有片段演出的機會，不善交際募款的郭芝苑根本無力實現演出的夢想。但所謂時來運轉，作品完成十二年後，郭芝苑的親戚，也是指揮家的郭聯昌，居然從法國通知他，歌劇《牛郎織女》的演出有希望了，聽到這個消息的他雀躍不已，心中高興的一直想唱歌。果然，青少年歌劇《牛郎織女》如期於一九八六年四月二十四日在巴黎近郊的夏隆棟戲院演出。台灣的音樂留學生居然能從募款、舞台製作到演出一手包辦，完成青少年歌劇《牛郎織女》，並且由國際管絃樂團擔任伴奏；當然，指揮郭聯昌統籌大局，更是功不可沒。

　　退休後的郭芝苑如同除去枷鎖般，作品年年獲獎，首先向「金鼎」叩關，備受矚目。一九八七年，他以《小協奏曲——為鋼琴與絃樂隊》榮獲金鼎獎作曲獎，蟄

▲ 郭芝苑給本書作者吳玲宜的信函。

伏了半世紀的作曲家終於重回舞台，也溫暖了他多年孤寂的心，福茂唱片公司並為其發行錄音帶及 CD。獻給先祖的交響曲《唐山過台灣》，也於一九九二年九月十八日在國家音樂廳，由徐頌仁指揮聯合實驗管絃樂團演出，了卻郭芝苑多年來對郭家長輩感懷的心願，樂界也對長年執著音樂的郭芝苑，更加予以肯定。一九九四年，管絃樂組曲《天人師》獲第十九屆國家文藝獎音樂類獎項（器樂曲）。郭芝苑並首次在故鄉苑裡圖書館舉行音樂會，之後並出版音樂手札《在野的紅薔薇》，其中集結他多年的樂思、部份自傳的文稿及音樂界對其評論之文章。一九九九年，完成已十五年之久的《許仙與白娘娘》於六月十六日起在台北社教館舉行首演，由歐陽慧剛指揮實踐大學音樂系管絃樂團演出。同年，財團法人七星田園文教基金會，由藝術學院顏綠芬教授主持完成「郭芝苑先生生命史研究」，而當時的師大藝術學院院長陳郁秀（現任文建會主委）也為其撰寫《穿紅鞋的人生——永懷祖恩的郭芝苑》。這些重要出版品，已為郭芝苑在台灣音樂史上確立定位。

▲ 本書作者於老咖啡廳「波麗路」，與郭芝苑聊著往日時光。

雖然郭芝苑的求學年代被戰爭犧牲了，但他一直努力自修，中年後也赴日本再進修，使其作曲技法能更上一層樓。在台灣早期，都是靠這些前輩音樂家在貧弱的環境中一步

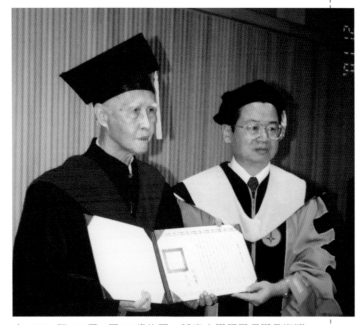

▲ 2001 年 12 月 5 日 80 歲生日，靜宜大學頒予名譽音樂博士學位，並舉行「郭芝苑作品音樂會」。

一腳印地走出一條路來。老當益壯的郭芝苑，音樂作品呈現鮮明的民族風格，蘊含臺灣鄉土的特質，傳統的北管、南管、歌仔戲、民謠音樂都是他作曲的素材。仔細分析他的作品，不難發現其精緻及洗鍊，從整體結構到細節處理，都深思熟慮；風格雖然現代，但他的創新並非追求表面的新奇，而是以一種自然、平易、婉約、含蓄的曲風表達音樂的美感。他的作品數量很多，看得出是一位執著又用功的作曲家，包括二部歌劇、十三首管絃樂曲、二首室內樂、十二首鋼琴曲、十二首合唱曲、二十四首藝術歌曲、十三首兒童歌曲、三十二首流行歌曲、四十一首民謠編曲。

現任文建會主委陳郁秀曾為郭芝苑立傳，出版《郭芝苑 — 沙漠中盛開的紅薔薇》（時報），詳細整理其所有生平、演出資料，並為其在台灣音樂史上定位，能由這位懂音樂，又為台灣文化前途打拼的人物為自己立傳，郭芝苑視之為最大的榮譽。

二○○一年八月，郭芝苑參加「第一屆加台夏季舞蹈音樂節」之「郭芝苑台灣作曲大師講座」授課，此次授課是郭芝苑五十年後的第一次授課，課中以台語教學。在政黨輪替後的台灣，郭芝苑已不必再像從前一樣，為了不會說國語而辭去教職，也不必再因不會說國語而向觀眾抱歉；只是今日的年輕學子，只懂得日常生活中使用的台語，對於較學術性的台語，仍需專人翻譯才能理解，令人感慨五十年前一項小小的文化決策，居然在今日呈現愈來愈巨大而無法彌補的斷層。

面對郭芝苑的作品，相信他的藝術生命將隨著年代的流傳，不論在五十年或一百年後，日久更見其珍貴。我們也能預言著，子子孫孫將繼續傳唱郭芝苑用生命之泉釀造的歌謠……紅薔薇啊紅薔薇！微微春風搖花枝。溫暖日光惜花蕊，花蕊美麗……

（林國彰／攝影）

豐沛的
民族情懷

追尋民族軌跡

　　在郭芝苑一生追求音樂的路途中，早年日據時代的教育經驗，雖然比歷經八年抗戰的中國人幸運，但戰爭結束後的前二年，他的學習生涯仍不免被戰火犧牲。戰後的台灣社會是個思想禁錮的苦悶年代，政府為了要杜絕台灣人受日本的奴化，所以提倡「國語」，禁止日語及台語也是凸顯中國化的必要手段。為了鞏固政權，國民政府於一九四九年五月二十日發布戒嚴令，通過「懲治叛亂治罪條例」，執政者透過各種法令與權力，控制民眾的思想與行動，「戰鬥文藝」成為五〇年代文化發展的最高指導原則。

　　有些文化人為避免觸犯禁忌，投入現代畫、現代詩、現代文學的領域，較能逃避白色恐怖時期被檢驗的恐懼。就音樂而言，一向保守的郭芝苑，在創作方向上也偏重形式實驗的現代主義，音樂中雖也呈現小邊陲台灣「民族」的色彩，但音樂語言較為抽象，藝術歌曲則儘可能避免以「台語」創作，大都能符合「不得違背基本國策，影響善良風俗」的國家基本原則，順利過關，只有獨唱曲《涼州詞》，雖然也以「國語」創作演唱，但因歌詞內容是以反戰氣氛的悲觀主義為主，而當時正是國共內戰的逆轉時期，台灣情勢更顯緊張，反共復國、振奮民心是當時政府急欲加注的強心劑，郭芝苑反戰悲觀的《涼州

詞》，必然成為「禁歌」。而其他大型的管絃樂作品，音樂語言更是抽象，內容中若有嘲諷或對比的寫照，只要作曲家自己不說出來，也難有明眼人識破。只是這些大型作品根本苦無發表的園地，又哪有什麼機會被禁止呢。

　　綜觀郭芝苑的音樂風格，除了求學時期深受老師福島常雄、池內友次郎的啓發外，他也追隨著自己所推崇的匈牙利音樂家巴爾托克、法國印象樂派的德布西、盧賽爾（Albert Roussel, 1869～1937）及俄國的浦羅柯菲夫（Sergey Prokofiev, 1891～1953），而追尋民族音樂的軌跡，正是這些作曲家共同的特色。尤其是匈牙利音樂家巴爾托克的音樂經驗，更引起郭芝苑的共鳴與感動。匈牙利是東歐小國，處境上與台灣有許多相似的地方，匈牙利以其民俗音樂反映生活美學，去除了民俗音樂，匈牙利便不可能有音樂史的存在，而在巴爾托克的倡導下，使匈牙利民族音樂得以復

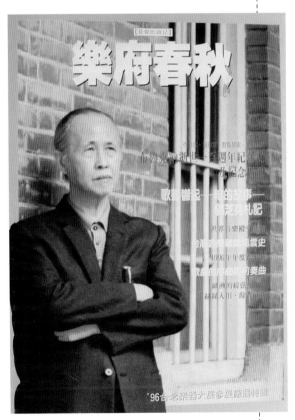

▲ 《樂府春秋》雜誌以郭芝苑為封面。

興。台灣的情形亦然，疏忽了民俗音樂，那麼音樂傳統便是一片空白，有鑑於此，郭芝苑不斷主張的「本土性即世界性，民族性即國際性」，可說是延續了巴爾托克的音樂精神。

其他如日本當代的作曲家，尤其是「民族樂派」的菅原明朗、箕作秋吉、橋本國彥、松平賴則、清瀨保二、江文也、伊福部昭、早坂文雄，也都是郭芝苑心中崇拜的偶像；這些音樂家的作品樂譜、有聲資料，郭芝苑都儘可能買來研究，而在日本樂壇大放異采的江文也，更是他追隨的對象。

台灣光復後的二十年間，是現代作曲的空巢期，創作音樂的需求量不大，除了有少數作品是為小學音樂教材做準備外，藝術性較高的演奏曲目，一旦樂曲內容與台灣民間素材有關，就被冠上「本土文化」低俗的標籤，難有作為。在郭芝苑形容為「沙漠」的台灣作曲界，當時從事作曲而且作品數量較多的，也只有呂泉生、陳泗治，郭芝苑與這兩位作曲家，篳路藍縷，孤軍奮戰。之後，由許常惠帶回的現代音樂觀念及史惟亮對這塊土地的音樂

▲ 手稿。

▲ 譜例。

的關懷，又是影響郭芝苑音樂風格的另一重要轉捩點。一九六〇年，許常惠從法國帶回的現代音樂頗能吸引一些年輕知識份子，但那次的發表會卻也引起不同的評價。當時藝文界受現代文學、現代畫、現代詩等現代派美學與文學的影響，顯而易見，但一般群眾接受的程度卻不普遍，報章上刊登了十幾篇樂評，固然有正面的評論，但稱讚的掌聲遠少於批判之詞，絕大部份是抨擊性的文章，而且都出自政工系統的音樂家手筆：「無調性的，沒有規律的怪異的旋律，與不諧和的、噪音樂響的結合，聽眾無法接受」，「作品既無十二音技術的技術，又無六人派風格的風格，難令人欣賞。」「一群嘈雜甚至滑稽的聲音在進行。」「作品過於沈悶、單調，缺乏怡人的活潑旋律……。[1]」「獨立推行現代音樂，應該本著普及教育的原則，由簡入繁，由近而遠，若硬搬出這種新澀的作品來演奏，至少在聽眾的習慣上是不自然的，因此就難消化吸收，而無法獲得歡喜與感動了。[2]」

對於這些政工系統的音樂家「保守」又「平庸」的見解，郭芝苑很不以為然，甚至或許用「痛恨」這個字眼會更恰當。台灣樂壇長期以來的保守主義，老舊腐化的氣息，已讓他逐漸窒息。「新的聲音」為他帶來無窮活力，也使他懷念起戰前日

註1：《聯合報》，1960年6月2日。

註2：彭虹星，〈聆聽許常惠作品與演奏〉，《聯合報》，1960年6月16日。

本樂壇現代音樂蓬勃的氣象。內在有一股強而有力的聲音不斷的告訴他，一股急於要衝出體內的慾望在告訴他，不要再猶豫，不要再拖延，就是現在……忍痛犧牲當時擁有的一切，四十五歲的郭芝苑決心再度赴日，吸收新的滋養與能量。

郭芝苑三度從日返台後，史惟亮正以「我們需要有自己的音樂！」向國內音樂界提出痛切的呼籲，覺得必須加緊腳步，為瀕臨滅絕的民族音樂盡一份心力。出身鄉間的郭芝苑，深深了解民族音樂的處境，加上史惟亮發起的民族音樂採集運動，一位和郭芝苑同樣堅持音樂理念的多年好友李哲洋也參與其事，透過這一層關係，也使郭芝苑更加了解史惟亮這位來自東北的外省籍人士，無形中解除了對外省人刻板、極權的偏見。藉由此次機會，郭芝苑更加確認自己創作「民族風格」音樂的志趣，心中也暗自竊喜。當史惟亮的民族音樂採集隊在各處村莊、部落中行走，汲汲尋找這些大地的聲音，這些民族音樂早已根深蒂固的存在於來自鄉間的郭芝苑體內，這些成為創作靈感及素材的民歌、歌仔戲、南北管的音樂，也早在他的作品中呈現。

除了民族音樂的運用外，郭芝苑更是揉和了現代性與民族性為其創作的理念，「民族性即世界性」亦是他追求的最高境界；民族風格加上優美而略帶現代的曲風，在時間的沉澱下，已脫離實驗的色彩。這些作品，無疑的最能代表台灣文化特質，而進入國際音樂舞台。

郭芝苑的作品有著以下的特色：

　　曲式結構的清晰嚴謹：從結構細部到樂曲整體，脈絡清楚，層次分明，沒有多餘的枝蔓；充分利用傳統曲式所具有的平衡、對稱以及合乎邏輯的展開等特點，來表現相應的音樂內容，加上具有民族特色的調式音階，我們可以聽出他揉和了國民樂派與印象派的綜合風格。他的作品中，大量運用中國五聲音階來創作，他認為中國音樂雖有七聲音階與十二律，但運用最多的還是以五聲音階為主；他有意識地運用五聲音階來保持中國樂調的風味，並在五聲音階中尋找和聲，將五聲音階的聲部置於外聲部（主旋律），使非五聲音階以外的音隱藏於內聲部，或流動的內聲部運用五聲音階，非五聲音階隱藏在和絃式織體中。他總是不斷的挖掘創作的音樂材料，使其所含的多種表情潛力，與其他音樂材料有機地「黏合」在一起，完成不同音樂形象的塑造。

▲ 手稿。

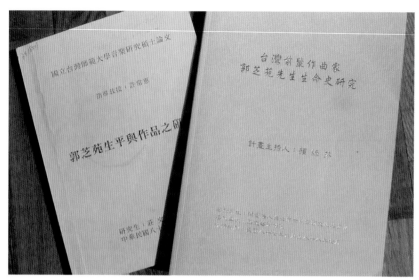

▲ 有關郭芝苑的學術論文──莊文達，《郭芝苑生平與作品研究》，師大音樂研究所碩士論文；顏綠芬，《郭芝苑先生生命史研究》，七星田園文教基金會委託完成。

多聲（複調）組織的細密嚴謹：善於調節和聲的力度與色度，而且在聲部組織上也相當嚴謹，尤其使用連續上行或下行音型，把過程性和聲與骨幹和聲有機地「串連」起來，很有動力感。其次，他運用許多複調手法，使多聲織體組織得井然有序。

管絃樂隊中「個性音色」的充分發揮：善用下行的滑音演奏，來描繪悲傷的場面（緣自高甲戲中得到的靈感），採用複調手法，來塑造音色的變化。在大型的管絃樂配器方面，他喜愛將主旋律交給絃樂器及木管樂器演奏，銅管大都在總奏（Tutti）時加進來。其管絃樂曲以二管編制為主，這可能與台灣樂團編制有關（大都為二管編制）。其次，打擊樂器喜用我

國民族樂器（如鑼、梆子、堂鼓、單皮鼓、木魚等），這應該是受到國民樂派的影響。

郭芝苑的創作強調本土化，有著濃厚民族樂派的風格，並擷取台灣傳統音樂之精髓而成。他以中國五聲音階為創作基礎，並將其特性體現於旋律，在伴奏上賦予它獨立的個性。在和聲方面，運用「中國化」和聲來增加和聲色彩，以突破西洋古典三和絃的範疇，運用平行四度、平行五度及平行八度的進行，以打破西洋禁用平衡四度、五度及平行八度的規定。另外還有中國雅樂和聲的運用。中國雅樂音階以宮音為首，其被稱為雅樂音階，是因使用於宮廷和正式慶典場合；郭芝苑在其鋼琴作品《台灣古樂幻想曲》及管絃樂曲《台灣旋律二樂章》第一樂章與《民俗組曲》（回憶）的第四樂章中，均運用了雅樂的和聲（二度、四度、五度），為其特色之一，線條和聲（對位化和聲）與複調組織交相運用，使旋律線條更為突出，讓作品在「縱」向上保有和聲的骨架，而在「橫」向上有流動的線條。如管絃樂曲《台灣旋律二樂章》中，採用了對位式線條，旋律隨著聲部進行的方向，起伏變化，自成章法。而在《民俗組曲》（回憶）第一、二樂章及《三首台灣民間音樂》第二樂章中，更採用了複調手法，使多聲織體組織得井然有序。

在題材方面，郭芝苑傳襲自固有文化並擴大層面，深入民間，作品取材層面廣泛，突破以往以學校及愛國歌曲為主的範疇，反映出一般民間的生活及思想，使得他的作品形象生動，寓意清晰，而富親切感[3]。

註3：莊文達，《郭芝苑生平與作品研究》，師大音樂研究所碩士論文，1994年。

吟唱鄉土情感

在郭芝苑的歌曲作品中，如《涼州詞》、《紅薔薇》、《褒城月夜》、《虞美人》、《啊！父親》、《阿媽的手藝》、《楓橋夜泊》、《藍色的夢》、《愛得不得了》、《妳是我今生的新娘》、《鯽仔魚要娶某》、《一個姓布》，以及多首兒童歌曲，均特別重視語言旋律與音樂旋律的結合，而且在鋼琴伴奏上賦予獨立的個性，而並非只是伴奏的功能，意境的描寫及色彩的配置都可說是恰到好處。

彈唱郭芝苑所譜寫的台語藝術歌曲，令人心中讚嘆著其歌詞與曲調竟能如此融洽的搭配，但是面對優美的台語詞曲卻無法識讀，也讓人對於「台語」的語言文化問題，百感交集。追溯近代台灣史，竟然有二次禁用「台語」的年代。第一次發生在日本割據台灣的悲慘年代，一九三〇年以後，中日關係緊張，日本政府展開侵華行動，七七

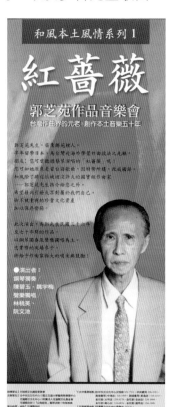

▲ 演出節目表。

事變及太平洋戰事發生，日本對台灣的殖民也由「同化政策」改制成強迫性的「皇民化」，原被容許存在了四十年左右的台灣傳統文化、信仰和風俗習慣瞬間被強迫禁毀。一九三七年四月一日，台灣總督府下令禁用漢文，對臺胞殖民以高壓控制，一切公開場合（如戲劇、歌曲的演出）均禁用台語。國民政府來台之後，為加速台灣的「中國化」而提倡國語，大中國的格局及姿態，也使台灣本土文化成為小邊陲傳統。「說台灣話要罰錢」，是當年本省籍的小朋友最困擾的事。

雖然本土化推動多年，但文化的殘害已經造成，三十年後的今天，台語歌詞困擾著我們，若無法正確地讀它，就無法分析它的八聲調是如何與旋律配合。即便是作曲家、國立台北藝術大學教授潘世姬，也說這是她長久以來無法突破的盲點，因此她現在已完全放棄譜寫台灣歌曲的念頭。我們雖然可以用流利的台語對話，但思考的語法已完全不同，「國語」深植內心，台語不再是「母語」。這個問題的浮現令人訝異——能悠遊自在譜寫台灣歌的作曲家，所剩無幾。

林二在一九七八年《聯合報》發表的〈台灣民俗歌謠作家列傳〉中曾說：「郭芝苑不但寫國語藝術歌曲，還寫台語流行歌曲，鳳飛飛常在唱的『心內事無人知』就是他的作品。這一首由周添旺寫詞的歌曲，是為了參加前幾年電視金曲獎比賽而寫的，當時是以『汾陽』為筆名投的稿，因為，在交響樂團任職的人，寫出流行歌曲，自己總是會覺得怪怪的。」

其實也並不是寫流行歌曲有什麼奇怪，只是當時的台語文

化早已被貶成低俗的次文化，只能在邊陲傳統中求生存。其實郭芝苑一系列的聲樂創作，不論是流行歌曲或台語藝術歌曲都極為動人，尤其那時牽強地使用不熟練的「國語」創作的歌曲，在李登輝總統強調「本土化」後，都能恢復原貌，再次以台語母語出發，當你唱著他創作的歌謠時，很容易就能跟隨著他的流暢旋律做自然的起伏。原因無他，郭芝苑分析母語的語法、節奏、語調規則，再轉換成創作的能源，譜寫動人的歌曲旋律，這些方式使我們唱他的歌就如同說話般的容易。

郭芝苑的歌曲重視語言的特性與音樂旋律的配合，每首歌詞都不斷反覆朗誦、琢磨，直到透析其語言特性後，方著手譜曲。同時，他也認為古人將各種聲韻依照性質的高低，分為字聲的「平」與「仄」二大類，是有其道理的。陰平、陽平，屬於高聲，上聲、去聲、輕聲和古代的入聲為「仄」，屬於低聲。平與仄的分法，純粹是依字聲的高低而歸類的，與字聲的強弱、長短、音色都沒有直接關係，依此語言四聲（語言旋律）特性，配以音樂旋律，使得詞曲間有如唇齒相依般，緊密的配合。更精彩的是郭芝苑加上民間語言及地方色彩的譜寫方式，來自鄉間所接觸到的民間聲音，早已如同是他身上自我文化的一部份，也是他獲得創作靈感及素材最好的管道。此外，他也不斷地追求創新精神，但其作品與台灣一些前衛的作曲家相較之下，並不一味地呈現表面上的新奇，反而是追求一種自然、平易、含蓄、婉約的意境。郭芝苑的「台語藝術歌曲」，在漸漸消失的「台語文化」中，佔有傳承及接續新文化的優勢。

這種優勢，當然也是郭芝苑本身的文化意涵所帶來的。在跟隨台灣走過的歷史中，他雖然常因不熟練國語而遇到逆境，但「只會說台語」這件事，何嘗不是另一種福份。比郭芝苑小十歲的許常惠就說：「日文是我的第一個語言。但後來經歷大學時代的中文、留學時代的法文，我逐漸感覺到在語言上發生的問題──語言的混雜與衝突。我自問：『我的母語呢？』我的母語應該是台灣話！但早在十一歲離開台灣時，我已疏遠了它。我不能混用三、四種語言來思考吧！因為一種語言所代表的是一個民族的文化與思考方式。這種語言上的衝突，在巴黎時代已給我造成莫大痛苦。這也是讓我從文學的藝術家轉到音樂的藝術家的最大原因。[1]」台灣作曲界的領航者許常惠都已無法使用台語創作，何況比他年輕的作曲家，更是沒有辦法創作台語歌曲。雖然郭芝苑並未像史惟亮、許常惠這二位作曲家對台灣民族音樂進行學術上的研究或是民歌採集，但他們所要尋找的民歌，郭芝苑心底早已擁有，光憑這些，郭芝苑就是台灣的無價之寶。我們也深信，隨著時間的洪流，百年之後，郭芝苑這些回歸原貌的「台語歌曲」，將更是歷久而彌新。

在野的紅薔薇
──郭芝苑 V.S. 文華高中

時　間：2000 年 1 月 16 日下午 7:30
地　點：台中興堂
演出者：文華教職員工合唱團
　　　　文華高中學生合唱團
　　　　文華雅風國樂社
指　揮：阮文池　伴奏：李姿瑾

▲ 演出節目表。

註 1：許常惠，〈我的作曲道路〉，《中央音樂學報》，2001 年元月號。

永遠綻放的美麗

　　二十世紀的現代音樂在台灣紮根已有五、六十年，但是再回頭看看台灣音樂的生態環境，大多數的作曲家始終不能安心創作，為了生活還是得到處兼職，為了時代的使命，更得鞠躬盡瘁。「全方位音樂家」已可算是台灣作曲家的一般型態，這對作曲家而言是正確的選擇嗎？還是因為台灣音樂環境的使然，常常有點「人在江湖，身不由己」的無奈？是為了生活？或是出於對台灣音樂的使命感？還是不甘寂寞？「看起來」比較厲害的作曲家，都常身兼數職，是教師、演奏家、作曲家、音樂學家，甚至還是社會運動家。

　　如果現代作曲家能夠去除世俗的枷鎖，而單純的只從事

▲ 1953年台灣省文化協進會音樂會節目單。

「作曲」一件工作，相信台灣的現代音樂必定會留下更多美麗的作品。如果能多一些執著、用功又專心的作曲家，現代音樂園地必定更加熱絡。就像郭芝苑，他一生中堅持的信念只有「作曲」這件事。他自己也承認：「我一直關心藝術，對於人情世故有些闕如；一直閉門不出象牙之塔、逃避現實、內向、木訥……個性使然，我一直淡泊無名。」然而，多年來的堅持，使他累積了豐富的作品，他也不斷以作曲的三個理念——「民族性、現代性、音樂性」——來追求他嚮往的台灣

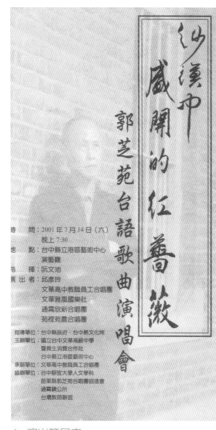

▲ 演出節目表。

風格，並結合二十世紀的作曲技法，而在創新及追求自我風格的同時，一定要再強調音樂性，才能避免為追逐現代潮流，失去音樂中最吸引人的本質。六十多年來，郭芝苑尋尋覓覓、嘗試再嘗試，這些作品親切熟稔，加入源源而來的民間素材；他那流動性、現代性的技法，融合了傳統的圓融內斂；熱愛音樂的企圖心及實驗性，也使八十高齡的他，彷彿尚未琢磨完畢的璞玉，曖曖含光。雖然經歷了歷史的滄桑、大時代的苦難，苦

嚐了失憶、禁忌的斷層，都並未讓他的心僵化，每有新作品發表時，都展現了極大的可能性。每每與他談論音樂，他那純然激情、無意間流露出來的赤子之心，依然令人心動。

二○○一年七月，在苑裡、大甲及台中港區藝術中心演藝廳舉辦的「郭芝苑台語歌曲演唱會」，不僅是觀眾，就連表演者自己都深受感動，並且誠心地為了將郭芝苑居住八十年的苑裡公路改為「芝苑路」，而走訪苑南里的里民、鄰居，為新路名請願；在七月十九日及二十五日的《自由時報》中，也熱烈地尋求社會的支持。

二○○一年十二月五日，靜宜大學為郭芝苑的八十大壽準備了豐盛的賀禮：頒予名譽音樂博士學位以肯定他在音樂界的貢獻；舉行「郭芝苑作品音樂會」，並為其錄製鋼琴作品、獨唱曲CD，同時出版「台語歌曲集」樂譜。始終堅持著信

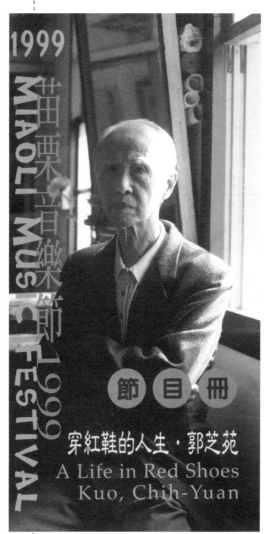

▲ 演出節目表。

念，也相信明天的陽光，郭芝苑這株在野的紅薔薇，將繼續再為人們綻放美麗的花朵。艷紅的花瓣雖然賞心悅目，但也不要忘卻那色彩是作曲家嘔心瀝血得來的，望著他那深鬱的眼神，堅定的嘴角，耳邊似乎又傳來《涼州詞》、《紅薔薇》、《褒城月夜》、《虞美人》、《啊！父親》、《阿媽的手藝》、《楓橋夜泊》、《藍色的夢》的旋律，一首接一首的傳唱著，更讓我們深刻

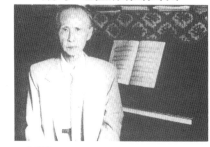

清水地區演出曲目

·上半場·

郭芝苑台灣民謠獨唱曲精選

鋼琴伴奏／郭月如

(一)女高音／陳盈伶
1. 紅柿
2. 嬰仔睏
3. 鯽仔魚要娶某

(二)男高音／阮文池
1. �來歌
2. 涼州詞
3. 一個姓布

郭芝苑早期台語電影主題曲精選

演唱／台中市韻聲合唱團　指　揮／林瑛姿
鋼琴伴奏／陳惠玲

1 菅芒花的春天（詞／林建隆）
· 80 年民視「菅芒花的春天」連續劇主題曲

2 八月十五夜（詞／賴耀培）
· 民國 48 年台語電影「嘆煙花」插曲

3 熱情的夜蘭花（詞／辛仲敚）
· 民國 53 年台語廣播劇「夜蘭花」主題曲

4 白蝴蝶（詞／阮若寒）
· 民國 54 年台語電影「噫！無情」主題曲

5 嘆煙花（詞／賴耀培）
· 民國 48 年台語電影「嘆煙花」主題曲

6 歹命子（詞／辛仲敚）
· 民國 52 年台語電影「歹命子」主題曲

▲ 演出節目表。

體會歌曲中走過的歷史，也彷彿聽到郭芝苑訴說著他一生摯愛音樂，無怨無悔的感人故事。

音樂作品介紹

※藝術歌曲

獨唱曲《涼州詞》

* 創作時間：1947年10月23日
* 樂譜出版：1996年9月樂韻出版社《郭芝苑獨唱曲集》

　　郭芝苑耳熟能詳的歌曲《紅薔薇》、《楓橋夜泊》都是在《新選歌謠》發表；其實在這時期，郭芝苑另有一首更早的創作曲《涼州詞》，藝術氣氛非常強烈，卻未被選入《新選歌謠》，原因是歌詞中（「故人爭戰，幾人回」）反戰的氣氛濃厚，不合乎戒嚴時代精神，而被列為禁唱歌曲。

獨唱曲《紅薔薇》

* 創作時間：1953年7月2日／1971年改編為同聲三部合唱
* 發表時間：1953年7月31日《新選歌謠》
* 首　　演：1953年／黃月蓮
* 樂譜出版：1953年7月31日台灣省教育會《新選歌謠》刊出；1971年天同出版
　　　　　　社同聲三部合唱；1996年9月樂韻出版社《郭芝苑獨唱曲集》
* 有聲出版：環球唱片／雪華專輯

　　戰後，台灣音樂環境非常貧乏，但被日本政府禁止的中國傳統戲劇與音樂卻再度興起，國語流行歌也從香港、上海不斷進入台灣。郭芝苑原本就喜歡追求民族風格，所以這些音樂更增加了他創作的資源，並經常和詩人好友詹益川為創造民謠風格的藝術歌曲而合作。某一天，詹益川到苑裡拜訪郭芝苑，郭

芝苑在宅前種了許多美麗的紅色薔薇，詹益川看了也十分喜歡，便到郭芝苑書房裡拿起紙筆，寫下了台語詩《紅薔薇》。而《紅薔薇》的優美旋律，就是郭芝苑在前往卓蘭詹益川家的途中，在漫長、顛簸的車程裡所泉湧出現的。郭芝苑不僅為此詩譜曲，更常常將自己比喻為「在野地的紅薔薇」。當時郭芝

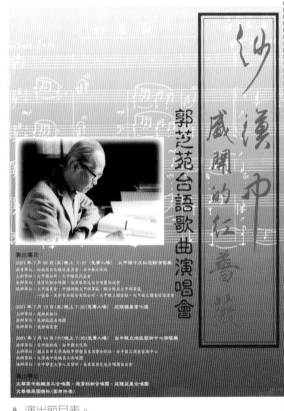

▲ 演出節目表。

苑在樂壇遇不到知音，江文也留在大陸，許常惠在法留學尚未歸國，在貧瘠的土地上，他拚了命也要開出鮮艷的花朵。此曲以台語歌詞譜寫完成後，呂泉生建議郭芝苑改為國語，較適合中小學生使用（當時奉行國民政府的國語政策，學校禁用台語，電視台每週只能播出限量的台語節目）。

音樂小辭典

【藝術歌曲】

　　指作曲家所創作，帶有歌詞的歌曲作品，以區隔一般的民謠。西洋音樂史上，舒伯特（F. P. Schubert）、舒曼（R. Schumann）、布拉姆斯（J. Brahms）的藝術歌曲最為有名。

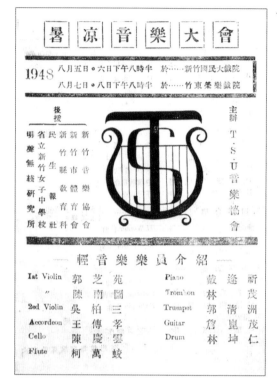

右側圖說

◀ 1948年ＴＳＵ樂團暑涼音樂大會節目單。

但是在今天看來，當時改以國語歌詞演唱，其實較不符郭芝苑原創性的聲韻配置。

近期本土文化意識抬頭，將此曲改回台語演唱，較能呈現作曲者的原創性。尤其台語的音調有八音，更符合郭芝苑強調的「語言旋律與音樂旋律的結合」。在分析此曲時，可發現作曲者常將平聲譜成高音或平音，而將仄聲譜成低音或轉折音，使旋律與音樂更緊密的結合。此曲雖是描述美麗的紅色薔薇，但樂曲中傳達的是作曲者的心聲，一直「下行」的旋律設計，有些許漠然。旋律的接連則又以上揚的音型，強烈想要突破「心懷壯志無法施展」的憂慮。在鋼琴伴奏上，看出作曲者已尋找出一種「民族性」的和聲。本曲旋律充滿濃厚的鄉土風味，廣爲大眾喜愛。

熱愛創作的郭芝苑藉由《新選歌謠》而與呂泉生建立了密切的互動，一九五三年七月，他將《紅薔薇》投稿至《新選歌

謠》，呂泉生非常喜歡，但覺得台語歌詞不適合，於是委託盧雲生改寫國語歌詞。此曲在一九五三年七月三十一日於《新選歌謠》發表，正式編入音樂教材之後，才流行起來。

獨唱曲《褒城月夜》

*創作時間：1953年7月10日
*樂譜出版：1953年台灣省教育會《新選歌謠》刊出；1996年9月樂韻出版社《郭芝苑獨唱曲集》

獨唱曲《虞美人》

*創作時間：1958年2月25日
*樂譜出版：1996年9月樂韻出版社《郭芝苑獨唱曲集》
*有聲出版：1985年福茂唱片公司音樂卡帶「詩樂飄香」第三集，蔡敏演唱

以南唐李後主詞譜曲，古典和現代，美麗的邂逅，使樂曲在時空中完美的轉換，也許，過去和未來之間本就沒有界限。此曲

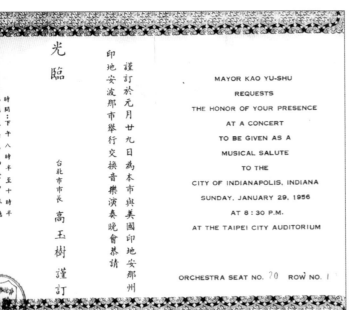

◀ 1956年1月由台北市政府主辦的「台北市與美國印第安那波利斯市交換音樂演奏會」，以郭芝苑的管絃樂曲《交響變奏曲——台灣土風為主題》代表國人演出。

旋律擷取台灣傳統音樂精髓，抒情而略為激動的緩板，充滿了懷鄉的風格。詞與曲隨著聲律配合，唱起來平順自然，並尋求以五聲音階之特色融合其中。作曲者善用各類型的七和絃，並利用導音升高半音的效果，增添惆悵感，意境超脫不俗，不誇張的寫實手法，更增添古典的戲劇性美感。郭芝苑給

▲ 演出節目表。

予鋼琴伴奏獨立的個性，採用同音、八度頑固音型持續進行的現代樂派風格，若只說是和聲伴奏並不恰當，它其實是獨當一面的另一位主角，鋼琴的角色吃重，營造了全曲的氣氛，古典和現代，就在郭芝苑巧妙的作曲手法及人文氣質中結合。

　　這一類意境婉約、風格現代的「藝術歌曲」作品，其他如聲樂曲《五月》、《音樂》、《扶桑花》、《按摩女與笛》、《楓橋夜泊》，都有共通的特點，不斷地追求創新精神——也就是現代性。加上鋼琴伴奏所營造的戲劇性意境加重現代性的情感，其伴奏已超越歌詞的陪襯地位，具有獨立性。整首樂曲以色彩變化表現為主，呈現意境上的描寫，伴奏部份不論在和聲、色彩處理及張力的表現，都和主旋律配合得當。

獨唱曲《啊！父親》

*創作時間：1992 年 4 月 29 日
*演出記錄：1992 年 11 月 8 日首演／台北二二八紀念公園／二二八紀念音樂會
*樂譜出版：1996 年 9 月樂韻出版社《郭芝苑獨唱曲集》

一九九二年，二二八事件受難者家屬阮美姝女士出版了《孤寂煎熬四十五年》和《幽暗角落的泣聲》兩本書，前者為阮美姝描述父親阮朝日（前《台灣新生報》總經理）的生平、失蹤及她四十多年來追尋父親行蹤的過程，郭芝苑讀了這兩本書之後深受感動，尤其阮女士寫的懷念父親的日本短歌，文辭雖短卻真摯優美，郭芝苑於是將日文譯為台語並為其譜曲。

獨唱曲《阿媽的手藝》

*創作時間：1998 年 4 月 10 日

苑裡除了典型的農村生活外，另有一項出名的藺草帽蓆手工藝，此手藝源自清朝雍正時平埔族的「蕃仔蓆」，名聞遐邇，日據時代都經由台中大甲對外輸出，又被稱為「大甲帽蓆」。農餘黃昏時，婦女們忙著編織大甲帽蓆的氣氛，在童年時光中充滿了母性的溫柔，是郭芝苑難忘的記憶。

帽蓆製造的手藝隨著社會經濟變動而逐漸沒落，此曲創作動機盼能喚起重振苑裡帽蓆業的情懷，獨具地方色彩。

合唱曲《楓橋夜泊》

*創作時間：1953 年 11 月 10 日
*樂譜出版：1953 年 11 月 30 日台灣省教育會《新選歌謠》刊出

郭芝苑自少年時代即喜愛唐詩，尤其是《楓橋夜泊》，中

▶ 郭芝苑創作的合唱曲《楓橋夜泊》由呂泉生指揮台灣文協合唱團演出。

學時他尚未學習作曲，卻已經決定日後要為此詩譜出含有中國風格的樂曲。由於《紅薔薇》受到呂泉生的讚賞與鼓勵，《楓橋夜泊》也在一九五三年十一月三十日於《新選歌謠》發表，並由呂泉生指揮中廣合唱團演唱，在中廣電台初次播送。

情歌曲
《藍色的夢》、《愛得不得了》、《妳是我今生的新娘》

＊創作時間：1999 年 1 月 10 日
＊樂譜出版：1999 年白鷺鷥文教基金會出版《白鷺鷥藝術歌曲集》收錄
＊有聲出版：1999 年白鷺鷥文教基金會錄製「白鷺鷥之歌」音樂 CD 收錄

　　故立法委員盧修一博士寫給夫人陳郁秀教授的三首詩，其中《愛得不得了》雖然最初寫的時候是情詩，但後來它的意境已延伸為對朋友和對台灣的愛。盧修一博士生前很喜愛演唱台灣民謠及歌謠，他所創辦的白鷺鷥文教基金會也出版了《台灣

音樂一百年》、《音樂台灣》等
書籍以及他親自解說介紹的
《一世紀的歷史歌謠說明》，郭
芝苑十分敬重這位熱心推動台
灣政治及本土文化的殉教者。
盧委員過世後，盧夫人陳郁秀
教授繼續推行台灣音樂文化，
而為了紀念盧委員，盧夫人提
供了盧委員的這三首詩委託郭
芝苑譜曲。

　　郭芝苑非常羨慕盧修一伉
儷的情深彌堅，眼前不時浮現
他們倆當年在巴黎凱旋門、塞
納河畔攜手走過人生的情景，
而為他們譜下《藍色的夢》、
《愛得不得了》、《妳是我今生
的新娘》三首情歌。

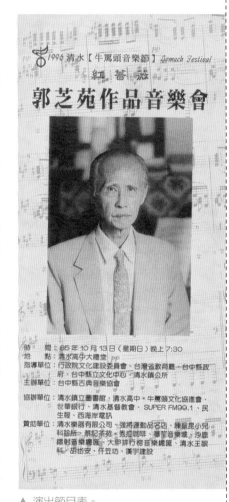

▲ 演出節目表。

民謠《鯽仔魚要娶某》、《一個姓布》

＊創作時間：《鯽仔魚要娶某》1971 年
　　　　　　《一個姓布》1972 年

　　這兩首歌曲是利用台灣民謠採詞譜曲編寫。《鯽仔魚要娶
某》的鋼琴伴奏活蹦鮮跳，前奏、後奏用了許多半音階，增添
俏皮。《一個姓布》是為男高音及男低音而作，但男低音從頭

至尾皆提供和聲，並不是如二重唱般對唱，而且沒有歌詞，只唱著「Bon」或「咳嘮」。為配合歌詞之繞口，節奏在末了跟著

▲ 1946年接受台灣廣播電台的邀請，做口琴獨奏演出。

加快，有如繞舌歌。鋼琴伴奏配上輕巧的切分音帶裝飾音，十分生動，是音樂會裏非常討喜的曲子。

兒童歌曲

曲目	創作時間	曲目	創作時間
1.《耕田》	1955年7月	8.《大黃牛》	1970年
2.《清明》	1957年9月	9.《小蜜蜂》	1970年
3.《快樂時光》	1970年	10.《兒童樂園》	1970年
4.《小鳥》	1970年	11.《小朋友》	1970年
5.《雨》	1970年	12.《下弦月》	1978年
6.《插秧》	1970年	13.《星星》	1978年
7.《我是郵務士》	1970年		

＊樂譜出版：1至6首由台灣電視公司出版樂譜並灌錄唱片；7至11首由洪建全基金會出版樂譜並灌錄卡帶

一九六九年十二月，郭芝苑受聘到台灣電視公司擔任基本作曲人員及音樂顧問，在台視工作期間，郭芝苑認識了主持兒童節目的林玲珠女士，同時也為「兒童世界」節目創作歌曲，這些曲子後來曾匯集出版了《兒童世界歌曲集》。創作期間，郭芝苑隨手從雜誌、童書上摘取資料為歌詞，並未詳細記下作詞者，時間一久已不復記憶。

▲ 1995 年台視文化兒童合唱團演出節目表。

※流行歌曲

台語歌曲《競選歌》

＊創作時間：1958 年

　　郭芝苑曾為多部台語電影擔任音樂譜曲。《阿三哥出馬》的編劇是賴耀培，而郭芝苑為這部台語電影寫了一首輕鬆的主題曲《競選歌》。

台語歌曲 《嘆烟花》、《八月十五夜》

＊創作時間：1959 年

　　台語電影《嘆烟花》是改編自台灣作家張文環的得意之作《藝妲之家》，郭芝苑為其譜寫主題曲。

台語歌曲《歹命子》

＊創作時間：1962 年

　　這是台語電影《歹命子》的主題曲。郭芝苑最初的流行歌曲都是為台語電影所寫。

台語歌曲《熱情的夜蘭花》、《純情的夜蘭花》

＊創作時間：1962 年
＊有聲出版：環球唱片／「張淑美之歌」

　　一九六二年，郭芝苑離開玉峰影業公司，玉峰影業出身的導演辛文亭則聘請他進入國華廣告公司擔任音樂專員。這段期間，郭芝苑為廣播劇《夜蘭花》寫了《熱情的夜蘭花》和《純情的夜蘭花》兩首主題曲。

靈感的律動

台語歌曲《白蝴蝶》、《離別的月夜》

＊創作時間：1965 年

　　台語電影《噫！無情的》主題曲。

台語歌曲《心內事無人知》

＊創作時間：1969 年
＊有聲出版：1972 年／歌林唱片／「鳳飛飛專輯」

　　一九七二年時，郭芝苑投稿到歌林唱片公司和中視合辦的「金曲獎」節目，除了國語歌曲《初見的一日》入選，並成為鳳飛飛初次上電視演唱及灌唱片的歌曲；另一首入選的台語歌曲《心內事無人知》也是由鳳飛飛唱紅。

▲ 出版之ＣＤ。

台語歌曲《菅芒花的春天》

＊創作時間：1996年

郭芝苑於一九九六年讀了歌星白冰冰的奮鬥史《菅芒花的春天》一書，覺得她雖然是個歌手，年輕時顛沛流離，卻能靠著自己的努力而成功，自有其可貴之處，而書中作詞人林建隆爲她寫的詞很好，他因此將詞譜成了一首

▲ ＣＤ封面。

流行歌曲。可惜的是，曲子寄過去，白冰冰和她的製作人卻覺得歌曲太藝術化而沒有採用。

日語歌曲《港都之女》

＊創作時間：1967年5月

爲了研究更專業的作曲理論，郭芝苑於一九六六年再度赴日留學。在這段期間，郭芝苑先後投稿兩次，分別是具有日本演歌風格的《港都之女》和翻譯成日文的《紅薔薇》，結果由《港都之女》獲得入選。郭芝苑因爲作品入選獲邀上電視節目，聽到自己的作品在NHK樂團伴奏演出之下竟是如此動聽，內心眞是萬分感動。

國語歌曲《初見的一日》

＊創作時間：1971年
＊樂譜出版：1996年9月樂韻出版社《郭芝苑獨唱曲集》
＊有聲出版：1972年／歌林唱片／鳳飛飛專輯

　　一九六九年十二月，郭芝苑受聘到台灣電視公司擔任基本作曲人員及音樂顧問，因此在一九七二年時有機會將幾首作品投稿到歌林唱片公司和中視合辦的「金曲獎」節目。其中入選的國語歌曲《初見的一日》，是鳳飛飛初次上電視演唱及灌錄唱片的歌曲，可說是她的成名作。

※鋼琴獨奏

《鋼琴組曲》1.間奏曲 2.村舞 3.即興曲 4.東方舞

＊創作時間：1954年8月
＊樂譜出版：1954年製樂小集出版《村舞》
　　　　　　1996年9月樂韻出版社《郭芝苑鋼琴獨奏曲集》
　　　　　　收錄《間奏曲》、《村舞》、《即興曲》、《東方舞》四首

　　這幾首鋼琴獨奏曲是郭芝苑初學作曲時的作品。《即興曲》最早完成，描寫苑裡早期農村，牧童牽著牛到溪岸放牧，邊走邊唱、悠然自得的情景。《村舞》採用南管曲調，也是描寫苑裡農村生活的景致。《間奏曲》和《東方舞》則是後來才完成。

《台灣古樂幻想曲》

＊創作時間：1954年
＊演出記錄：1961年3月3日首演／台北市國立台灣藝術館／製樂小集第一次發表
　　　　　　會／指揮徐頌仁
＊樂譜出版：1954年製樂小集
　　　　　　1996年9月樂韻出版社《郭芝苑鋼琴獨奏曲集》

音樂小辭典

【 奏鳴曲（Sonata）】

　　奏鳴曲是爲鋼琴（鋼琴奏鳴曲），或小提琴、大提琴、長笛所作的曲子，通常由三個或四個分開的部分，稱做「樂章」所組成。幾乎所有奏鳴曲（四重奏、三重奏、五重奏等）以及加上一些修飾的協奏曲中，都能找到這種樂曲形式。這些演奏主體的主要區別在於：交響樂是爲管絃作的「奏鳴曲」；四重奏是爲絃樂器作的「奏鳴曲」；協奏曲則是爲管絃樂與獨奏者所作的「奏鳴曲」等。奏鳴曲的原理，由十八世紀起就控制了器樂，從海頓、莫札特、布拉姆斯、布魯克納到許多二十世紀作曲家，可說是包括了今日音樂會演出的絕大部分作品在內。

　　一首奏鳴曲樂章的正常步驟是快板—慢板—詼諧（或小步舞曲）—快板，不同的作曲家會以不同的手法處理。第一樂章（快板）幾乎都是用所謂的奏鳴曲形式；第二樂章（慢板）通常用奏鳴曲形式或三段曲式，不過也可能是二段曲式或變奏曲形式；第三樂章在正常情況下是三段曲式，小步舞曲（詼諧曲）—中段—小步舞曲（詼諧曲）；最後樂章（快板、急板）則是奏鳴曲形式或輪旋曲形式（偶而用變奏曲形式）。

　　貝多芬在他最後的鋼琴奏鳴曲中，以不同的方法擴展傳統的形式，而且經常用一種卓越的抒情詩體來代替他早期作品中強烈的戲劇風格。舒曼的奏鳴曲，不像其他作曲家那樣的結構緊密，卻在對位法及節奏上表現出嫻熟的應用。蕭邦（Frederic Chopin）兩首降b小調及b小調奏鳴曲，跟李斯特（Franz Liszt）的b小調奏鳴曲一樣，是浪漫派奏鳴曲傑出的實例。布拉姆斯的三首鋼琴奏鳴曲及小提琴奏鳴曲，也是重要作品。

　　這是郭芝苑早期的鋼琴獨奏曲，他自謙爲習作，主題採用北管曲調《水底魚》，爲五聲音階，是一首優雅、莊嚴、充滿中國風格的作品。郭芝苑在其鋼琴作品《台灣古樂幻想曲》、管絃樂曲《台灣旋律二樂章》第一樂章與《民俗組曲》第四樂章中，均運用了雅樂的和聲（二度、四度、五度），爲其特色之一，線條和聲（對位化和聲）與複調組織交相運用，使旋律線條更爲突出，讓作品在「縱」向上保有和聲的骨架，而在「橫」向上有流動的線條。如管絃樂曲《台灣旋律二樂章》中，採用了對位式線條，旋律隨著聲部進行的方向，起伏變化，自成章法。

※室內樂

《豎笛與鋼琴小奏鳴曲》

＊創作時間：1974年2月20日
＊演出記錄：1977年12月3日首演／台北國父
　　　　　　紀念館／豎笛王奕超、鋼琴林麗慧
＊樂譜出版：1977年12月亞洲作曲家聯盟中華
　　　　　　民國總會

　　此曲是爲一九七四年全省音樂比

賽豎笛指定曲所寫，同年五月受亞洲作曲家聯盟中華民國總會所託完成全曲三樂章。樂曲中採用南管調「將水」及由歌仔戲而來的素材，希望創造出輕鬆、活潑、自由形式的樂章。

▲ ＣＤ封面。

※管絃樂

交響變奏曲《台灣土風為主題》

*創作時間：1955年5月5日／1961年7月定稿
*演出記錄：1955年7月7日首演／台北中山堂
／指揮王錫奇／台灣省立交響樂團
1956年1月29日／台北中山堂／
台北市與美國印地安那波利斯市交
換音樂演奏會

　　這是一段以台灣風格的旋律作為主題的變奏曲，完成後經由呂泉生介紹給台灣省立交響樂團王錫奇團長，王團長安排時間讓樂團試奏，郭芝苑第一次聽到自己的管絃樂作品原音重現，心中既感動又興奮，也仔細聆聽著自己心中想像的管絃樂色彩與樂團

音樂小辭典

【 小奏鳴曲（Sonatina）】

　　樂章要比奏鳴曲少些、短些，也簡單一些，是為了指導便利而設計的。二十世紀初期的作曲家有時會避免使用奏鳴曲，因為它象徵著十九世紀的傳統；有些作曲者，像布索尼、拉威爾，於是轉向小奏鳴曲，認為它是一種較不虛偽的類型。而新古典主義的出現則導致了奏鳴曲的復興，並造就斯特拉溫斯基、巴爾托克及亨德密特這些最傑出的貢獻者。二十世紀奏鳴曲的其他作曲家還有艾伍士、米堯、浦羅柯菲夫及卡特。

實際試奏的音色有多大的差異。由於王錫奇團長接觸樂團較久，經驗也比較豐富，他建議郭芝苑加上土巴號（Tuba） 和短笛等，加深管樂器厚度的質感，郭芝苑虛心求教，接受王團長的意見而加以修改。之後，王團長便將郭芝苑這首《交響變奏曲－台灣土風為主題》列入省交的定期演出曲目中。

此曲更是繼留日作曲家江文也之後，由台灣人創作的第一首管絃樂曲，在戰後冷清的樂壇上具有紀念的意義。更值得一提的是，此曲在一九五六年一月，曾於台北市政府在台北市中山堂主辦的「台北市與美國印地安那波利斯市交換音樂演奏會」中，代表國人演出，深受好評。此曲雖然代表著早期台灣音樂史的歷史紀錄，但郭芝苑卻認為是早期的練習作品，繼該次演奏會之後，郭芝苑便很少拿出來演出。

狂想曲《原住民的幻想》為鋼琴與管絃樂

＊創作時間：1957 年／1970 年修改定稿

年輕的郭芝苑在日本求學時，就接觸西洋現代音樂，因此變成「眼高手低」，一直想寫複雜的曲子，但自己不會彈，只好請表哥鋼琴家戴逢祈彈給他聽，再做修改。當時有一位德國籍的流浪音樂家赫伯特（Habert）來台北教私塾鋼琴，郭芝苑聽說他是柏林音樂學院出身，便透過台北友人林秀藏（戴逢祈

的學生）介紹，請他彈奏此曲，他立即試譜演出，非凡的技巧
令郭芝苑相當折服，大開眼界。

　　本曲採用了二首原住民的民歌，第一主題是郭芝苑小學時
代的陳昌瑞老師提供的高山族民歌，輕快而雄壯、活潑，之後
郭芝苑改用慢板的高山族民歌，具備
優美的歌調，表現哀愁與熱情。此曲
屬於浪漫民族樂風，表現原住民未開
發的原始生活之幻想，那種清幽的哀
愁感受，彷彿身在寧靜世界的冥想，
帶人進入另一個記憶時空。

　　郭芝苑認為此曲不具現代性，是
浪漫派的民族音樂，因此作曲完成後
並不想演出，但由於近年來台灣本土
化意識抬頭，原住民音樂也頗受重
視，因此本曲終於在完成的四十二年
後，於一九九九年三月三十日由台北
縣立交響樂團及鋼琴家閻亭如在台北
縣新莊文化藝術中心首演，令郭芝苑
感慨萬千。其實作品是否具備現代
性，對於觀眾而言並不是首要的評價
重點，悅耳動人而具浪漫主義色彩的
民族音樂，反而較耐人尋味。

音樂小辭典

【 幻想曲（Phantasie）】

　一般說來是指「自由幻想的翱翔」，超乎其時代習俗
的曲式、風格等等之作品。當然，幻想曲一詞涵蓋甚
廣，略可分為五種：

(1) 即興性質的曲子：由大師們把即興技巧的彈奏記
　　錄而成。如巴赫的《半音幻想曲》，莫札特的d小
　　調鋼琴幻想曲，貝多芬的幻想曲作品77。

(2) 浪漫時期的「特性曲」（Character piece）：「幻
　　想曲」是名稱之一，用以指定某些曲子如夢如幻
　　的性質。如布拉姆斯的幻想曲作品116。

(3) 形式自由或性質特殊的奏鳴曲：如貝多芬的作品
　　27之第一號與第二號，兩首都標名為"Sonata
　　quasi una fantasia"（像幻想曲的奏鳴曲），跟通
　　俗的奏鳴曲曲式與風格，都有許多差別。

(4) 以自由即興手法而寫的歌劇混成曲，好像是為回
　　憶一次演出而寫作的，如李斯特的《唐璜回憶錄》
　　（Reminiscences de "Don Juan"）。

(5) 在十六、十七世紀時，幻想曲一詞所指的器樂
　　曲，可以說跟ricercar、tiento、praembulum
　　（preambel）沒什麼分別。幻想曲可以是魯特琴
　　曲、鍵盤樂曲和器樂合奏曲。而魯特琴與中提琴
　　（vihuela）的幻想曲尤其甚多。

《台灣旋律二樂章》

＊創作時間：1960年12月／1970年5月修改定稿
＊演出記錄：1972年2月21日首演／美國紐約卡內基音樂廳／紐約青少年交響樂
　　　　　　團與茱麗亞音樂管絃樂團／張大勝指揮
　　　　　　1977年／台北市立交響樂團／徐頌仁指揮
　　　　　　1979年／世紀交響樂團／廖年賦指揮
　　　　　　1985年／國立藝術學院管絃樂團／徐頌仁指揮
　　　　　　1985年／台北市立交響樂團／陳秋盛指揮
　　　　　　1987年／台灣省立交響樂團／劉子修指揮
　　　　　　1993年／台灣省立交響樂團／李秀文指揮

　　第一樂章是慢板，第一主題為D調，引用高甲戲悲傷場面的曲調，配合雅樂的和聲，流露非常優雅的氣氛。第二樂章為快板，D調，是賦格形式的樂曲。郭芝苑發揮他善用民間素材的特長，使作品獨具特色而處處充滿嶄新的詩意及民族意識，他對民間音樂的濃厚興趣，正是他生長自苑裡鄉間的直接寫照，而作曲的技法只是將他心中的意念轉換成音樂來表達。曲中高甲戲與雅樂不同素材的色彩和速度的對比，呈現出欣欣向榮的民間音樂和古典傳世的宮廷音樂，在不斷的增值擴張中，尋求最完美的融合終結。

　　《台灣旋律二樂章》第一樂章，以長笛的中音區和帶有下行的滑音演奏，來描繪悲傷的場面（緣自高甲戲中得到的靈感），這段旋律接著轉換給雙簧管，及後來出現的單簧管與法國號，更增加了音樂的深沉感。另外，郭芝苑還採用複調手法，來塑造音色的變化。

《回憶》（原名為《民俗組曲》）

＊創作時間：1961年10月／1973年5月修改定稿，1984年題名改為《回憶》

＊演出記錄：1970年2月12日首演／台視節目「交響樂時間」／指揮張大勝／台
視交響樂團演出「迎神」
1972年2月21日／美國紐約卡內基音樂廳／指揮張大勝／紐約青少
年交響樂團與茱麗亞音樂管絃樂團
1985年5月9日／法國巴黎大學城國際館音樂廳／指揮郭聯昌／國際
管絃樂團
1985年11月5日／日本／日華友好交響樂演奏會／指揮王立德／日
本民族音樂協會交響樂團

　　創作於一九六一年的管絃樂組曲《民俗組曲》全曲有四個
樂章：「盛宴」、「夜曲」、「車鼓舞」、「迎神」，樂曲的內容
主要是表現兒時生活中幾種景象的回憶。第三樂章「車鼓舞」
和第四樂章「迎神」，其創作的靈感來自於台灣的民俗活動；
第一樂章「盛宴」則是回憶少年時從西洋唱片或電影音樂中得
到的東方印象，可說是童年時光的幻影，以五聲音階配合吉普
賽音階採用複調手法，來塑造音色的變化。

大合唱與管絃樂《偉人的誕生》

＊創作時間：1965年9月

　　一九六五年是台灣光復二十週年，也是國父百年誕辰紀
念，當時的民防電台透過史惟亮介紹委託郭芝苑作曲，其他受
委託的作曲家還有史惟亮、許常惠、侯俊慶、陳懋良等。雖說
是委託創作的作品，但受限於當時音樂界環境貧弱，因此無法
演出，成為被忘記的作品。

《小協奏曲》為鋼琴與絃樂隊

＊創作時間：1973年2月15日
＊演出記錄：1973年11月17日首演／台北市實踐堂／戴逢祈教授學生鋼琴演奏會
／江漢聲、卓甫見（雙鋼琴版）

1974 年 10 月 24 日／台中中興堂／慶祝臺灣光復節音樂會／鋼琴簡若芬／指揮李泰祥／台灣省立交響樂團（完整管絃樂版）
＊有聲出版：蔡采秀／指揮拉耶斯基／波蘭室內愛樂管絃樂團／福茂唱片，1986.10 CD, CTH2024, Capella, 1988

　　此曲結合了西洋現代音樂作曲技法及中國或台灣風味，但整個音樂效果是屬於二十世紀的，融入了中國五聲音階、全音階於旋律及和聲中，不禁讓人聯想到巴爾托克的音樂。不同的是，這是屬於台灣的聲音。

　　這部作品以La、Do、Re為素材，簡單的三個音，變化以豐富的織體，多樣化的節奏型，貫穿於整部作品，此種將單純的旋律開展、擴大與變化的做法，形成其獨特的樂風。

　　郭芝苑對於西方二十世紀現代音樂技巧的吸收與應用十分成功，尤其將其與五聲音階及帶有台灣小調色彩的旋律結合，譜出了屬於台灣的聲音，不但具有現代感，且富音樂性，而後者經常是二十世紀的現代作曲家所缺乏的。最重要的是，郭芝苑並沒有放棄調性（Tonality）。而對於一些前衛的作曲家而言，這或許就會被嗤之為「落伍」。

音樂小辭典

【 協奏曲（Concerto）】

　　管絃樂團與一種獨奏樂器合作演出的曲子。協奏曲的主要特徵在於獨奏者與管絃樂團的平等競奏，而非處在主從的地位。它的發展，從莫札特至今，一般說來是跟隨著奏鳴曲的發展。協奏曲的獨奏部份都是強調演奏家的風格表現，但不要忘記這是獨奏者與管絃樂團的平等競奏。獨奏部份如果是小提琴，就稱之為「小提琴協奏曲」，如果是鋼琴就稱之為「鋼琴協奏曲」，以此類推。只有一個自由樂章的協奏曲，就叫「小協奏曲」。

《三首台灣民間音樂》

＊創作時間：1973 年 9 月
＊演出記錄：1973 年 9 月首演／省交定期演奏會
　　　　　　／指揮張大勝／演出「劍舞」、
　　　　　　「鬧廳」／台灣省立交響樂團

　　第一樂章「劍舞」採用「夜深沉」的旋律為核心素材；「夜深沉」是京劇中的一首名曲，虞美人或楊貴妃醉酒、弄劍，都是演奏此段旋律。此曲配器大量運用京劇常見的堂鼓、單皮鼓、小鑼等節奏樂器；為了製造高潮的效果，木管群全體使用顫音，絃樂群也以極強的力度，快速奏出同音反覆的三十二分音符，這是利用民間地方戲曲的靈感創造的手法。曲末總奏除了旋律聲外，其餘樂器全部以顫音而且突強後立即轉弱、再逐漸增強的方式，熱

▲ 演出節目表。

鬧地結束全曲，其對於中國戲曲音樂的詮釋，並加入現代的手法，是後學者值得參考的。

　　第二樂章「南管」採用南管調中的「將水」及「趕路」的旋律片段為素材，此樂段中急促的節奏律動，使人聯想到戲台上演員繞著戲台匆忙疾走的情景，象徵趕路或前後追趕的步伐

動作，刻劃得十分生動逼眞。管絃樂隊中「個性音色」的充分發揮上，降B調的高甲調旋律配合C調高甲調旋律，都是典型的複調形式。其中兩個主題，不論是交替呈示或交織出現，形象都十分鮮明。

第三樂章「鬧廳」採用北管調「鬧廳」的旋律爲主題——昔日台灣民間每逢婚嫁、迎娶喜慶，經常演奏此段旋律。管絃樂的色彩由淡轉濃，呈現喜氣洋洋、熱鬧喧嘩的氣氛。

交響曲Ａ調《唐山過台灣》

＊創作時間：1985年8月15日／1997年10月5日增加第三樂章

郭芝苑將這首交響曲題獻給他的祖先，以感念其祖先來台灣打拼，奠定郭家的經濟基礎，使其能無後顧之憂，專心作曲。《唐山過台灣》除了具有感懷、紀念的意義外，郭芝苑在其中運用了京戲、客家、原住民及福佬調的旋律，意味著更深的含義——民族的大和解。一九九七年間，他著手寫作新的樂章，題爲「悲歡歲月」，插入爲第三樂章，因此擴充此曲爲四樂章：第一樂章「拓荒者」、第二樂章「田

▲ 演出節目表。

園」、第三樂章「悲歡歲月」、第四樂章「山地節日」。在第
二、三樂章中，我們可以聽出他揉和了國民樂派與印象派的綜
合風格，並大量運用中國五聲音階來創作。他認為中國雖有七
聲音階與十二律，但運用最多的還是以五聲音階為主，換言
之，它可說是中國樂調的一種特別風味。郭芝苑有意識地運用
五聲音階來保持中國樂調的風味，從五聲音階中尋找和聲，或
將五聲音階的聲部置於外聲部（主旋律），使非五聲音階以外
的音隱藏於內聲部，或在流動的內聲部運用五聲音階，非五聲
音階隱藏在和絃式織體中。

管絃樂組曲《天人師－釋迦傳上、下集》

＊創作時間： 1988 年 9 月 1 日
＊演出記錄： 1995 年 5 月 26 日首演／高雄縣立文化中心／指揮陳澄雄／台灣省立
　　　　　　交響樂團
＊有聲出版： 1989 年／陳佐湟指揮／北京中央交響樂團／普音文化

　　本曲是依據《點亮你智慧的燈》一書為題材而創作的管絃
樂曲，描述釋迦牟尼以希達多太子的身份，在享受過人間的榮
華富貴之後，開始沉思生命中生老病死的無常，而毅然接受修
行的嚴酷考驗，並在菩提樹下徹悟真理的故事。普音文化公司
出版本曲卡帶時，將「釋迦傳」的題名改為「天人師」。

※歌劇

青少年歌劇《牛郎織女》

＊創作時間： 1974 年 9 月 5 日

　　一九七四年時的台灣音樂界，對於「歌劇」只是存在著模

糊而抽象的概念，有許多人都不曾聽到或看過一部歌劇的正式上演。歌劇演出需要龐大的經費與人力，而《牛郎織女》便是在這樣一片貧瘠的「歌劇文化」中誕生。

《牛郎織女》不是一部正歌劇（Grand Opera），據郭芝苑自己的解釋，它是一齣「青少年歌劇」，配上舞蹈、戲劇、簡單的舞台佈景，不但能引起演出歌劇的興趣，進而能讓歌劇「普及化」。這是郭芝苑創作《牛郎織女》最大的期望。

《牛郎織女》劃分爲二幕四場──第一幕是「山下的原野」（前三場），第二幕爲「天庭」（第四場），劇本是詹益川所寫。身爲台灣人的詹益川，寫出的國語劇本仍含著濃厚的台語味道。一九九八年二月，郭芝苑將《牛郎織女》的劇本改爲台語，使其更本土化；詹益川的原作，反而和這個理想相去不遠。

雖然郭芝苑採用西洋傳統古典音樂的作曲手法，也參考了西方歌劇的形式，但是在聆聽或觀賞《牛郎織女》時，還是要記得它的「通俗性」。本歌劇取材於平易近人的民間故事，在其中穿插純口語的對白，配上音樂的伴奏，尋求歌劇裏文字和音樂的平衡，使其中的音樂性以及戲劇性能夠互相抗衡；但是歌劇裏的基本形式也仍然充分地加以運用：例如朗誦調

音樂小辭典

【歌劇（Opera）】

以音樂爲基本要素的一種戲劇，包括管絃樂伴奏的歌曲，例如朗誦調（recitative）、抒情調（aria）、合唱（chorus）與管絃樂前奏曲（preludes）和間奏曲（interludes）。

音樂與戲劇表演結合的諸般形式裏，歌劇是最重要的一種。它的組成至爲複雜，包括了多種不同的藝術──音樂（器樂、聲樂俱有）、戲劇、詩、扮演、舞蹈、舞台設計、服裝設計等──歌劇之所以會普遍引起人們的興趣，其中一部份的原因，或許正是它囊括多種藝術的豐富姿態。

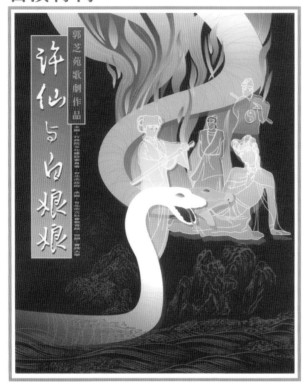

時間：88年6月16日・17日・18日 晚上 7:30
地點：台北市立社會教育館文化活動中心

▲ 演出節目表。

（Recitative）、詠歎調（Aria）、重唱（Duet，Trio，etc.）及合唱
（Chorus）的形式，都在劇中出現。

　　《牛朗織女》第一次演出是在一九八三年四月二十一日，

由台中曉明女中音樂班於台中中興堂演出，但只演出第四場。
一九八五年五月二十日，陳廷輝指揮古亭國小音樂班，率同張
清郎、李金桂演出第一幕前半及第四場。《牛郎織女》全劇的
首演，是在創作十二年後——一九八六年——於法國巴黎近郊
的夏隆棟劇院（Theatre Municipal de CHARENTON），由郭聯
昌指揮國際管絃樂團，台灣留學生擔任演出及演唱。在環境艱
難的異國他鄉，此舉非常值得嘉獎及佩服。

　　《牛郎織女》在台灣的首演，則是一九八七年時，台灣省
立交響樂團為了郭芝苑退休紀念，在台中中興堂演出的「郭芝
苑作品回顧展」——上半場曲目是《台灣旋律二樂章》、《回憶》
管絃組曲，下半場則為《牛郎織女》，由省交指揮劉子修率省
交樂團及台中雙十國中音樂班合唱團演出。

輕歌劇《許仙與白娘娘》

＊創作時間：1984 年 10 月 8 日

　　本作品編劇為郭芝苑多年老友詹益川，以中國民間傳說故
事「白蛇傳」為劇本主軸，改編成五幕十一場。郭芝苑以「輕
歌劇」（operetta）的形式與作風來處理本齣歌劇，由於白蛇傳
的故事富有民族性與浪漫性，郭芝苑擷取中國色彩，並且融合
西洋傳統作曲技巧，歌唱及音樂均力求平易，並充分發揮中國
風格，呈現優美的旋律。

多采的躍動旋律

（林國彰／攝影）

郭芝苑年表

年代	大事紀
1921年	◎ 12月5日生於台灣省苗栗縣苑裡鎮。曾祖父為郭盤衍，由福建泉州府來到台灣，在苑裡貓盂里定居，祖父為郭浸潤，父親郭萬最曾任職台北新高銀行（今第一銀行），後來回家鄉任庄役場（鎮公所）會計及農會總幹事。
1928年（7歲）	◎ 進入苑裡公學校（今苑裡國小）。
1934年（13歲）	◎ 入台南長榮中學初中部一年級。
1935年（14歲）	◎ 轉入東京錦城學園中學。
1938年（17歲）	◎ 隨錦城中學的福島常雄學習口琴及音樂基礎理論；參加日本口琴音樂協會主辦的東京市口琴獨奏比賽，獲得第三名。此外也經常參加福島常雄指導的口琴合奏演奏會，並由NHK廣播電台播放。
1941年（20歲）	◎ 入東京東洋音樂學校，隨清水央章學習小提琴，但因手指不適合演奏，且對國民樂派、印象樂派作品十分喜愛，因此改隨作曲家管原明朗學習理論作曲。
1943年（22歲）	◎ 入日本大學藝術學部音樂作曲科，隨作曲家池内友次郎學習和聲與對位法，並且接觸許多日本現代民族樂派的作曲家，如伊福部昭、早坂文雄及台籍的江文也，深受他們的作品感動，而致力現代民族音樂的創作。
1946年（25歲）	◎ 返台後接受中國廣播電台音樂組長呂泉生的邀聘，在中廣做口琴獨奏演出。
1948年（27歲）	◎ 與遠房親戚之女湯秀珠結婚，共育五子一女。
1949年（28歲）	◎ 任教於省立新竹師範學校（今新竹師院），一年後離職。
1950年（29歲）	◎ 參加台灣省文化協進會主辦的「第三屆全省音樂比賽」，獲作曲組第二名。入選曲目為鋼琴獨奏曲《茉莉花變奏曲》及合唱曲《漁翁》。
1951年（30歲）	◎ 參加台灣省文化協進會主辦的「第四屆全省音樂比賽」，又獲作曲組第二名。入選曲目為鋼琴獨奏曲《海頓變奏曲》及合唱曲《春去曲》。
1953年（32歲）	◎ 創作藝術歌曲《紅薔薇》。
1955年（34歲）	◎ 7月，省立交響樂團於台北中山堂初演管絃樂曲《交響變奏曲－台灣土風為主題》，王錫奇指揮，為台灣人創作的管絃樂曲在台灣首度發表。
1956年（35歲）	◎ 1月，台北市政府主辦「台北市與美國印第安那波利斯市交換音樂演奏會」，以管絃樂曲《交響變奏曲－台灣土風為主題》參加演出。
1958年（37歲）	◎ 任桃園玉峰影業公司電影音樂專員，譜寫舞台劇《貂蟬－鳳儀亭》、電影《阿三哥

年代	大事紀
	出馬》、《嘆烟花》等配樂。
1959年（38歲）	◎ 獲台北西區扶輪社第五屆扶輪獎。
1961年（40歲）	◎ 3月3日參加「製樂小集」第一次發表會，發表鋼琴獨奏曲《台灣古樂幻想曲》、《村舞》、《東方舞》。
1962年（41歲）	◎ 任台北市國華廣告公司廣播電視部音樂專員。
1965年（44歲）	◎ 4月2日參加「製樂小集」第五次發表會，發表《鋼琴奏鳴曲》。
1966年（45歲）	◎ 10月赴日本東京研究理論作曲，並視察電影界、電視界的音樂工作情況。
1967年（46歲）	◎ 於「製樂小集」第六次發表會中發表獨唱曲《五月》、《扶桑花》、《天門開的時候》、《音樂》。 ◎ 考入國立東京藝術大學音樂學部作曲科，成為研究生，指導教授是池內友次郎及矢代秋雄。 ◎ 參加日本NHK電視台作曲比賽，以《港都之女》入選。
1969年（48歲）	◎ 4月從日本返台。 ◎ 12月接受台灣電視公司聘任為基本作曲人員；之後陸續發表管絃樂曲《迎神》，由台視交響樂團演出，張大勝指揮；以及《快樂時光》等多首兒童歌曲。
1971年（50歲）	◎ 參加教育部文化局主辦的第二屆黃自歌曲創作獎，以獨唱曲《家園好》、《青年報國歌》兩首入選。
1972年（51歲）	◎ 2月，管絃樂曲《台灣旋律二樂章》、《民俗組曲》，在美國紐約卡內基音樂廳由紐約青少年交響樂團演出，張大勝指揮。
1973年（52歲）	◎ 6月，經史惟亮推薦，進入台灣省立交響樂團研究部。 ◎ 7月，省交團長史惟亮創辦「中國現代樂府」，郭芝苑在台北實踐堂發表《台灣古樂變奏曲與賦格》，由劉富美演出。 ◎ 8月，「中國現代樂府」第二次開辦「青少年音樂會」，演出兒童鋼琴獨奏曲《六首南管調》。 ◎ 9月，省交定期演奏會，在台中中興堂演出管絃樂曲《劍舞》、《鬧廳》。
1974年（53歲）	◎ 10月，慶祝台灣光復節音樂會，演出《小協奏曲—為鋼琴與絃樂隊》，李泰祥指揮、簡若芬鋼琴獨奏。
1975年（54歲）	◎ 4月，參加台灣省教育廳應徵歌曲，以合唱曲《春遊澄清湖》獲獎。 ◎ 7月，接受中山學術文化基金會聘任為評審委員。 ◎ 女鋼琴家藤田梓在10月訪問日本、韓國及12月訪問中北美洲的演奏會中，均演

年代	大事紀
	奏其作品《鋼琴奏鳴曲》。
1977年（56歲）	◎ 2月，省交創辦「漢聲樂展」，演出其管絃樂曲《民俗組曲》，美籍包克多教授指揮。 ◎ 5月，參加曲盟中華民國總會舉辦之「管樂隊進行曲創作獎」，以《大進行曲—大台北》及《太湖船進行曲》入選。 ◎ 7月30日，省交訪問韓國，與釜山交響樂團合作演出其作品《民俗組曲》，陳秋盛指揮。 ◎ 10月8日，市交與北市教師合唱團團慶，於台北國父紀念館演出《台灣旋律二樂章》，徐頌仁指揮。 ◎ 12月3日，參加曲盟中華民國總會之「民族音樂作品發表會」，發表《豎笛與鋼琴小奏鳴曲》。
1978年（57歲）	◎ 5月3日，參加曲盟中華民國總會主辦之「67年度器樂獨奏曲比賽」，以鋼琴獨奏曲《台灣古樂變奏曲與賦格》獲創作獎。
1979年（58歲）	◎ 8月30日，世紀交響樂團於台北市音樂季演出其管絃樂曲《台灣旋律二樂章》，廖年賦指揮。
1980年（59歲）	◎ 1月6日，泛亞交響樂團於香港大會堂音樂廳演出其管絃樂曲《民俗組曲》，張己任指揮。 ◎ 1月26日、28日，省交舉辦第二屆「漢聲樂展」，於台中、台北演奏《小協奏曲—為鋼琴與絃樂隊》，吳菡鋼琴獨奏，李泰祥指揮。 ◎ 4月28日，文藝季「中國作曲家作品演奏會」，由林和惠演出其鋼琴獨奏曲《台灣古樂變奏曲與賦格》。
1981年（60歲）	◎ 7月5日，香港泛亞交響樂團舉辦成立五週年紀念音樂會，演奏台灣作曲家江文也的管絃樂曲《台灣舞曲》、馬水龍的《廖添丁》及郭芝苑的《民俗組曲》，張己任指揮。 ◎ 7月20日，台北市金龍國際獅子會主辦「中國兒童歌曲創作獎」，以青少年歌劇《牛郎織女》獲創作獎。 ◎ 10月7~12日，省交巡迴演奏會，演出青少年歌劇《牛郎織女》之抒情調＜我不曉得＞，辛永秀演唱，郭美貞指揮。 ◎ 11月18日於陸軍軍官學校，19日於海軍軍官學校，20日於空軍軍官學校，23日於基隆市，24日於中原大學，25日於交通大學等地進行巡迴演奏，均演出管絃樂曲《三首台灣民間音樂》。 ◎ 擔任民國70年度「金鼎獎」唱片類評審委員。
1982年（61歲）	◎ 4月2日，《中國時報》及台灣省音樂協進會在台中市文化中心舉行慶祝音樂節大會，於會中獲得音樂創作獎。 ◎ 10月8日，文建會舉辦民國71年度文藝季「傳統與創作年代樂展」，在「管絃樂之夜」由藝專交響樂團演出管絃樂曲《民俗組曲》，廖年賦指揮。

年代	大事紀
1983年（62歲）	◎ 4月21日，台中曉明女中演出青少年歌劇《牛郎織女》（2幕4場）之第四場。 ◎ 10月11日~13日，省交巡迴演奏會，演奏其編曲之台灣民謠《河邊春夢》、《送君詞》、《丟丟銅仔》與《望春風》。之後分別於12月20~22日在北港，26～29日在東港、岡山、台南市、麻豆、清華大學、板橋、關西、基隆市繼續演出。
1985年（64歲）	◎ 3月3日，國立藝術學院（今台北藝術大學）管絃樂團演奏會，演奏《台灣旋律二樂章》，徐頌仁指揮。 ◎ 5月9日，台灣留法學生與當地音樂家組成的國際管絃樂團於巴黎大學城國際館音樂廳，演奏其管絃樂組曲《回憶》的第二樂章「夜曲」及第三樂章「車鼓舞」，郭聯昌指揮。（《民俗組曲》於1984年改名為管絃樂組曲《回憶》。） ◎ 5月20日，台北市古亭國小演出青少年歌劇《牛郎織女》的第一幕前半及第四場（台北市立社教館），牛郎由張清郎擔任、織女由古亭國小老師李金桂擔任，古亭國小樂隊伴奏，陳廷輝指揮。 ◎ 5月25日，琉球那霸市「中國現代音樂演奏會」，演出《豎笛與鋼琴小奏鳴曲》。 ◎ 6月18日、7月17日，為華視李如麟歌仔戲團的新戲《龍鳳姻緣》，寫作六首歌仔戲風格主題歌。 ◎ 8月15日，完成《交響曲A調—唐山過台灣》。 ◎ 11月5日，日本東京都國立教育會館舉行的三場「日華友好交響樂演奏會」，演奏其管絃樂組曲《回憶》。
1986年（65歲）	◎ 4月24日，台灣音樂留學生於巴黎夏隆棟劇院演出《牛郎織女》全幕，國際管絃樂團伴奏，郭聯昌指揮。 ◎ 6月9日於台中中興堂，10日於基隆市文化中心，12日於中壢藝術館的省交巡迴演奏會，均演奏《三首交響練習曲》的第三樂章，由瑞士籍的密吉爾．羅徹特指揮。 ◎ 福茂唱片發行由鋼琴家蔡采秀與波蘭室內愛樂管絃樂團合奏《小協奏曲－為鋼琴與絃樂隊》之演奏CD。
1987年（66歲）	◎ 省交在台中市中興堂為其退休紀念，主辦「郭芝苑作品回顧展」，演出《台灣旋律二樂章》、《回憶》組曲；青少年歌劇《牛郎織女》全幕，由台中市雙十國中師生合作演出。 ◎ 11月2日，《小協奏曲—為鋼琴與絃樂隊》獲金鼎獎作曲獎。
1988年（67歲）	◎ 3月，國立藝術學院合唱團於國家音樂廳演出其混聲合唱曲《最後的那一天》，杜黑指揮。
1989年（68歲）	◎ 4月7日，與普音文化公司前往北京，錄製管絃樂組曲《天人師—釋迦傳上、下集》，由北京中央交響樂團演出，陳佐湟指揮。
1990年（69歲）	◎ 1月24日，台大交響樂團於台中市中興堂演出管絃樂組曲《回憶》，郭聯昌指揮。
1991年（70歲）	◎ 5月10日，獨唱曲《虞美人》於國家戲劇院「劉塞雲獨唱會」中初演。此曲曾在

創作的軌跡

年代	大事紀
	1985年由福茂唱片公司發行的「詩樂飄香」第三集中，由蔡敏小姐演唱錄音。
1992年（71歲）	◎ 9月18日，《交響曲A調―唐山過台灣》由聯合實驗管絃樂團於國家音樂廳首演，徐頌仁指揮。
1993年（72歲）	◎《小協奏曲―為鋼琴與絃樂隊》獲中華文化促進會評選為「二十世紀華人經典作品」台灣入選代表之一。 ◎ 7月3日，總統府介壽音樂會演出《豎笛與鋼琴小奏鳴曲》。 ◎ 獲第十六屆吳三連文藝獎。
1994年（73歲）	◎《天人師―釋迦傳上、下集》獲第十九屆國家文藝獎音樂類（器樂曲）。 ◎ 首次在故鄉苑裡圖書館舉行音樂會。
1995年（74歲）	◎ 4月，台北市立圖書館西湖分館主辦作品發表會「紅薔薇」，郭芝苑並成為該館本土音樂作品收藏的第一位作曲家。 ◎ 5月25日，白鷺鷥文教基金會舉辦「台灣音樂一百年」系列活動之「西樂在台灣―管絃樂之夜」，由張佳韻指揮白鷺鷥管絃樂團於國家音樂廳演出《三首交響練習曲―由湖北民謠而來》。 ◎ 9月17日，台灣加入聯合國行動委員會在紐約林肯中心舉辦「台灣文化之夜―二十世紀台灣交響樂展」，由布魯克林愛樂交響樂團演出《三首交響練習曲―由湖北民謠而來》。 ◎ 9月27日~12月23日，在台中市立文化中心、交通大學藝術與傳播中心及花蓮縣立文化中心舉辦「紅薔薇―郭芝苑作品音樂會」。
1996年（75歲）	◎《鋼琴奏鳴曲》第三、四樂章，成為第一屆中華蕭邦基金會青少年國際鋼琴比賽青年組指定曲。 ◎ 9月，出版鋼琴獨奏曲及獨唱曲樂譜（一集三冊）。
1997年（76歲）	◎ 3月17日，在靜宜大學文學院小劇場的「二二八五十週年紀念音樂會」中，演出《啊！父親》、《前進！台灣人》等歌曲。 ◎ 6月，沈春池文教基金會主辦「炎黃之情」演奏會，台北市立交響樂團演出《小協奏曲―為鋼琴與絃樂隊》，陳秋盛指揮，陳瑞斌鋼琴獨奏。 ◎ 12月29日，白鷺鷥文教基金會與肺臟移植基金會合辦「關懷生命、關懷社會」慈善音樂會，新台北室內交響樂團演出《三首交響練習曲―由湖北民謠而來》。
1998年（77歲）	◎ 2月14日~21日，由台北市立社教館、台北縣文化中心、台中縣文化中心主辦之「郭芝苑作品發表會」，於台北市立社教館活動中心、台北縣立文化中心演藝廳、台中縣清水高中大禮堂演出青少年歌劇《牛郎織女》、多首台灣歌謠合唱及獨唱曲，以及早期台語電影主題曲。 ◎ 7月，國立台灣師範大學音樂系陳郁秀教授完成國科會「前輩音樂家時代背景與傳承之研究〈執著創作：郭芝苑〉」。 ◎ 11月，苗栗縣立文化中心舉辦「1998苗栗音樂節―交響樂之夜」，14日由新台北

年代	大事紀
	聯合交響樂團於苗栗市新東大橋演出管絃樂曲《劍舞》、《南管》、《鬧廳》，廖年賦指揮；28日由苑裡合唱團及阮文池於苗栗縣立文化中心廣場演出《楓橋夜泊》、《八月十五夜》、《阿媽的手藝》、《一個姓布》、《涼州詞》。 ◎ 出版音樂手札《在野的紅薔薇》。
1999年（78歲）	◎ 3月30日，台北縣政府主辦「台灣作曲家之夜」，台北縣交響樂團於新莊市文化藝術中心演藝廳演出《狂想曲「原住民的幻想」—為鋼琴與管絃樂》，黃奕明指揮。 ◎ 6月16日，台北市社教館首演歌劇《許仙與白娘娘》。 ◎ 7月，國立藝術學院顏綠芬教授主持完成「郭芝苑先生生命史研究」。 ◎ 12月，苗栗縣政府舉辦「1999苗栗音樂節——穿紅鞋的人生‧郭芝苑」，演出其作品，並出版由國立台灣師範大學音樂系陳郁秀教授撰寫之《穿紅鞋的人生——郭芝苑》一書。 ◎ 12月7日，完成《台灣吉慶序曲》。
2000年（79歲）	◎ 3月26日，實踐大學校慶音樂會，由實踐大學管絃樂團在台北社教館演出《台灣吉慶序曲》，歐陽慧剛指揮。 ◎ 12月，師大音樂系陳郁秀教授完成其傳記《郭芝苑——沙漠中盛開的紅薔薇》，由白鷺鷥文教基金會主編，時報文化出版公司出版。 ◎ 完成實踐大學委託之管絃樂曲《台灣節慶序曲》。
2001年（80歲）	◎ 8月，為「第一屆加台夏季舞蹈音樂節」之「郭芝苑台灣作曲大師講座」授課。 ◎ 12月5日，度過80歲生日，靜宜大學頒予名譽音樂博士學位，並舉行「郭芝苑作品音樂會」。
2002年（81歲）	◎ 5月，榮獲行政院新聞局「金曲獎」特別貢獻獎。 ◎ 國立傳統藝術中心將其列入「台灣資深音樂工作者系列保存計畫」之保存對象。

郭芝苑作品一覽表

歌 劇				
曲名	完成年代	首演紀錄	出版紀錄	備註
青少年歌劇《牛郎織女》2幕4場	1974年9月5日	1986年4月24日（巴黎）		*詹益川編劇 *獲中國兒童歌曲創作獎（1981年）
輕歌劇《許仙與白娘娘》5幕11場	1984年10月8日	1999年6月16日（台北）		詹益川編劇
管 絃 樂				
曲名	完成年代	首演紀錄	出版紀錄	備註
《交響變奏曲—台灣土風為主題》	1955年5月5日 1961年7月修訂	1955年7月7日（台北）		
《狂想曲「原住民的幻想」—為鋼琴與管絃樂》	1957年 1970年5月修訂	1999年3月30日（新莊）		
《台灣旋律二樂章》	1960年12月 1970年5月修訂	1972年2月（紐約）		
《民俗組曲》（回憶）【1.〈盛宴〉2.〈悲歌〉（夜曲）3.〈車鼓舞〉4.〈迎神〉】	1961年10月 1973年5月修訂	1970年2月（台北）		1984年改題名為《回憶》；〈悲歌〉樂章改名為〈夜曲〉。
《大合唱與管絃樂—偉人的誕生》	1965年9月			*上官予詞 *紀念國父百年誕辰之作
《大進行曲—大台北》	1969年3月			入選曲盟管樂隊進行曲創作獎（1977年）
《小協奏曲—為鋼琴與絃樂隊》	1973年2月15日	*1973年11月17日（雙鋼琴版，台北） *1974年10月24日（管絃樂版，台北）	*樂韻出版社（1993年） *福茂唱片（1988年）	*獲金鼎獎（1987年） *入選二十世紀華人經典作品（1993年）

郭芝苑　野地的紅薔薇

曲名	完成年代	首演紀錄	出版紀錄	備註
《三首台灣民間音樂》【〈劍舞〉、〈南管〉、〈鬧廳〉】	1973年9月	1973年9月6日（台中）		
《民歌與採茶舞》	1975年12月10日	1997年（紐約）		
《三首交響練習曲—由湖北民謠而來》	1985年3月	1985年12月22日（台北）	行政院文建會（總譜、分譜，1992年）	文建會74年度委託創作
《交響曲A調—唐山過台灣》	1985年8月15日	1992年9月18日（台北）		
管絃樂組曲《天人師—釋迦傳上、下集》	1988年9月1日	1995年5月26日（高雄）	普音文化（1989年）	獲第十九屆國家文藝獎音樂類器樂曲（1994年）
《台灣吉慶序曲》	1999年12月7日	2000年3月		

室　內　樂

曲名	完成年代	首演紀錄	出版紀錄	備註
《豎笛與鋼琴小奏鳴曲》	1974年2月20日	1977年12月3日（台北）	曲盟（樂譜，1977年）	
《為小號與鋼琴的三個樂章(或長號)》	1976年10月16日	1977年6月23日（台中）		原為省交客席之加拿大籍長號演奏家而作

管　樂　合　奏

曲名	完成年代	首演紀錄	出版紀錄	備註
《管樂隊進行曲—太湖船》	1977年	1977年12月3日（台北）		入選曲盟管樂隊進行曲創作獎（1977年）

創作的軌跡

鋼 琴 獨 奏				
曲名	完成年代	首演紀錄	出版紀錄	備註
《茉莉花變奏曲》	1949年			第三屆全省音樂比賽作曲組第二名
《海頓變奏曲》	1950年	1951年		第四屆全省音樂比賽作曲組第二名
《鋼琴組曲》	1954年8月	1961年3月（台北）	樂韻出版社（1996年9月）	
《台灣古樂幻想曲》	1954年	1961年3月3日（台北）	*製樂小集（1954年）*樂韻出版社（1996年9月）	
《降D大調前奏曲》	1954年10月15日			
《台灣風格主題變奏曲》	1956年10月18日			
《鋼琴奏鳴曲》C調	1963年12月	1965年4月2日（台北）	*廣音堂（1965年12月）*樂韻出版社（修訂版，1993年3月）	
《鋼琴小曲六首》	1964年10月28日		樂韻出版社（1996年9月）	
《台灣古樂變奏曲與賦格》	1972年12月22日	1973年7月31日（台北）	樂韻出版社（1996年9月）	曲盟67年度器樂獨奏曲比賽獲獎
《六首南管調》	1973年7月28日	1973年8月30日（台北）	樂韻出版社（1996年9月）	
《七首歌仔戲調》	1974年1月20日	1974年5月11日（台中）	樂韻出版社（1996年9月）	
《四首四川民謠》	1974年2月20日	1974年5月11日（台中）	樂韻出版社（1996年9月）	

創作的軌跡

藝 術 歌 曲 【 獨 唱 曲 】				
曲名	完成年代	首演紀錄	出版紀錄	備註
《涼州詞》	1947年10月23日		樂韻出版社（1996年9月）	王翰詩
《紅薔薇》	1953年7月2日	1953年（黃月蓮）	＊《新選歌謠》（1953年7月） ＊「雪華專輯」/環球唱片 ＊「陳艾湄專輯」/歌林唱片 ＊樂韻出版社（1996年9月）	＊詹益川台語詞 ＊盧雲生國語詞 ＊後改編為同聲三部
《襄城月夜》	1953年7月10日		＊《新選歌謠》（1953年） ＊樂韻出版社（1996年9月）	鍾鼎文詞
《綠色的郊野》	1953年10月		樂韻出版社（1996年9月）	佚名詞
《春日醉起言志》	1955年10月14日		樂韻出版社（1996年9月）	李白詩
《臉蛋發紅心裡笑》	1957年10月3日		樂韻出版社（1996年9月）	
《虞美人》	1958年2月25日		＊樂韻出版社（1996年9月） ＊福茂唱片（1985年）	李煜詞
《採蓮曲》	1959年1月		樂韻出版社（1996年9月）	李白詩
《簡愛》	1965年10月5日		樂韻出版社（1996年9月）	佚名詞
《五月》	1965年12月8日	1967年4月27日（台北）	樂韻出版社（1996年9月）	詹益川詩
《扶桑花》	1965年12月9日	1967年4月27日（台北）	樂韻出版社（1996年9月）	詹益川詩

《音樂》	1965年12月12日	1967年4月27日（台北）	樂韻出版社（1996年9月）	詹益川詩
《天門開的時候》	1965年12月29日	1967年4月27日（台北）	樂韻出版社（1996年9月）	詹益川詩
《按摩女與笛》	1970年3月7日		樂韻出版社（1996年9月）	李莎詞
《雙溪漁火》	1970年10月1日		樂韻出版社（1996年9月）	陳聯玉詩
《梧港歸帆》	1970年10月5日			陳聯玉詩
《耕作歌》	1971年			原住民歌謠
《家園好》	1971年9月15日		樂韻出版社（1996年9月）	*王金榮詞 *第二屆黃自歌曲創作比賽佳作（1971年）
《青年報國歌》	1971年			*愛國歌曲 *第二屆黃自歌曲創作獎佳作（1971年）
《國花頌》	1971年12月1日			愛國歌曲
《自省歌》	1972年			愛國歌曲
《鄉愁四韻》	1973年		樂韻出版社（1996年9月）	余光中詞
《採茶》	1974年12月		樂韻出版社（1996年9月）	佚名詞
《農家女》	1975年2月18日		樂韻出版社（1996年9月）	梁明詞
《啊！父親》	1992年4月29日	1992年11月8日（台北）	樂韻出版社（1996年9月）	*阮美姝台語詞 *為紀念二二八事件而作
《寒蟬》	1996年1月14日			莊柏林台語詞

曲名	完成年代	首演紀錄	出版紀錄	備註
《秋盡》	1997年12月10日			莊柏林台語詞
《淡水河畔》	1997年12月10日			巫永福台語詞
《紅柿》	1998年1月2日			莊柏林台語詞
《死神來搧門》	1998年2月			莊柏林台語詞
《阿媽的手藝》	1998年4月10日			＊許玉雲台語詞 ＊為苑裡帽蓆業 　而作
《阮若打開心內的門窗》	1998年5月4日			王昶雄台語詞
《你是我今生的新娘》	1999年1月10日		《白鷺鷥藝術歌曲集》（1999年）	盧修一詞
《藍色的夢》	1999年1月10日		《白鷺鷥藝術歌曲集》（1999年）	盧修一詞
《愛得不得了》	1999年1月10日		《白鷺鷥藝術歌曲集》（1999年）	盧修一詞
《四時閨思》	2000年1月26日			陳瑚詩

藝 術 歌 曲 【 合 唱 曲 】

曲名	完成年代	首演紀錄	出版紀錄	備註
《漁翁》	1949年12月			李白詩 （同聲三部）
《春去曲》	1950年	1951年		王健詩 （混聲合唱）
《楓橋夜泊》	1953年11月10日		《新選歌謠》 （1953年）	王維詩 （混聲合唱）
《破山寺後禪院》	1954年			王維詩 （混聲合唱）
《歌在春天》	1961年10月			秦松詞 （混聲合唱）

《紅薔薇》	1971年改編		天同出版社 （1971年）	＊詹益川詞 （同聲三部） ＊原為獨唱曲
《阮要嫁》	1971年			台灣民謠採詞 作曲（女聲三部）
《指甲花》	1971年			台灣民謠採詞 作曲（女聲三部）
《打汝天打汝地》	1971年			台灣民謠採詞 作曲（童聲三部）
《田中央》	1971年			台灣民謠採詞 作曲（童聲三部）
《一陣鳥仔》	1971年			台灣民謠採詞 作曲（童聲三部）
《搖籃歌》	1971年			台灣民謠採詞 作曲（女聲三部）
《嬰仔睏》	1971年			台灣民謠採詞 作曲（女聲三部）
《火金姑》	1971年			台灣民謠採詞 作曲（童聲三部）
《看新娘》	1972年			台灣民謠採詞 作曲（混聲三部）
《白鷺鷥》	1972年			台灣民謠採詞 作曲（混聲三部）
《子仔子》	1972年			台灣民謠採詞 作曲（混聲三部）
《草螟公》	1972年			台灣民謠採詞 作曲（混聲三部）
《一隻山貓仔》	1972年			台灣民謠採詞 作曲（混聲三部）

《月光光》	1972年			台灣民謠採詞 作曲（混聲三部）
《一個姓布》	1972年			台灣民謠採詞 作曲（同聲二部）
《漂流》	1974年1月20日			王文山詞 （混聲合唱）
《春遊澄清湖》	1975年3月3日			*陳少懷詞 　（混聲合唱） *台灣省教育廳 　應徵歌曲第一 　名（1975年）
《最後的那一天》	1983年		行政院文建會 （1985年）	*徐志摩詩 　（混聲合唱） *文建會72年度 　委託創作
《萬年溪之歌》	1985年7月20日			鄭泰安詞 （混聲合唱）
《前進！台灣人》	1996年10月	1997年3月17日 （台北）	樂韻出版社 （1996年9月）	詹益川詞 （混聲合唱）
《搖嬰仔歌》	1997年11月20日			巫永福詞 （台語女聲三部）
《花開情也開》	1998年1月4日			詹益川詞 （台語混聲合唱）
《阿君要返》	1998年1月5日			台灣民謠 （台語女聲三部）
《般若心經》	2000年3月13日			佛經 （台語混聲四部）

兒　童　歌　曲				
曲名	完成年代	首演紀錄	出版紀錄	備註
《耕田》	1955年7月			台灣電視公司出 版樂譜與錄音帶

《清明》	1957 年 9 月		台灣電視公司出版樂譜與錄音帶	
《快樂時光》	1970 年		台灣電視公司出版樂譜與錄音帶	
《小鳥》	1970 年		台灣電視公司出版樂譜與錄音帶	
《雨》	1970 年		台灣電視公司出版樂譜與錄音帶	
《插秧》	1970 年		台灣電視公司出版樂譜與錄音帶	
《我是郵務士》	1970 年		洪健全基金會出版樂譜與錄音帶	
《大黃牛》	1970 年		洪健全基金會出版樂譜與錄音帶	
《小蜜蜂》	1970 年		洪健全基金會出版樂譜與錄音帶	
《兒童樂園》	1970 年		洪健全基金會出版樂譜與錄音帶	
《小朋友》	1970 年		洪健全基金會出版樂譜與錄音帶	
《下弦月》	1978 年			
《星星》	1978 年			

國 語 歌 謠

曲名	完成年代	首演紀錄	出版紀錄	備註
《初見的一日》	1971 年		＊「鳳飛飛專輯」/歌林唱片 ＊樂韻出版社（1996 年 9 月）	＊海浪詞 ＊中視金曲獎最佳作曲

《愛情彌堅》				作詞者未詳
《月月花香》				海浪詞
《先來個戀愛》				詹益川詞
《對我如同我心對妳》				李潔心詞
《只要有母親在》	1972年			詹益川詞
《媽媽這裡是台北》				詹益川詞
《難結同心》				李潔心詞
《台北小姐》				呂武彥詞
《西子灣小夜曲》				楓紅詞
《我倆的小世界》				詹益川詞

台 語 歌 謠

曲名	完成年代	首演紀錄	出版紀錄	備註
《競選歌》	1958年	台語電影「阿三哥出馬」主題曲	「張淑美之歌」/環球唱片	賴耀培詞
《嘆烟花》	1959年	台語電影「嘆烟花」主題曲	「張淑美之歌」/環球唱片	賴耀培詞
《八月十五夜》	1959年	台語電影「嘆烟花」插曲	「張淑美之歌」/環球唱片	賴耀培詞
《歹命子》	1962年	台語電影「歹命子」主題曲	「劉福助專輯」/五龍唱片	辛文亭詞
《熱情的夜蘭花》	1962年	廣播劇「夜蘭花」主題曲	「張淑美之歌」/環球唱片	辛文亭詞
《純情的夜蘭花》	1962年	廣播劇「夜蘭花」插曲	「張淑美之歌」/環球唱片	辛文亭詞
《春心》	1962年			廖漢臣詞

《霧夜的路燈》	1962年			周添旺詞
《女性的希望》	1962年			周添旺詞
《太座萬歲》	1962年			周添旺詞
《酒女夢》	1962年			阮若寒詞
《卡緊出嫁》	1962年			阮若寒詞
《卜花》	1962年			賴耀培詞
《將伊二人》	1963年			李臨秋詞
《白蝴蝶》	1965年	台語電影「噫！無情的」主題曲	「噫！無情的」／電塔唱片	辛文亭詞
《離別的月夜》	1965年	台語電影「噫！無情的」插曲	「噫！無情的」／電塔唱片	阮若寒詞
《心内事無人知》	1969年		「鳳飛飛專輯」／歌林唱片（1972年）	周添旺詞
《嫁何位》	1971年			台灣民謠採詞作曲
《鯽仔魚要娶某》	1971年			台灣民謠採詞作曲
《篩米歌》	1971年			台灣民謠採詞作曲
《豬槽駛過溪》	1971年			台灣民謠採詞作曲
《菅芒花的春天》	1996年7月11日			林建隆詞
《神嘛愛買票》	1997年11月5日			莊柏林詞
《我相信》	1999年12月14日			盧千惠詞

郭芝苑　野地的紅薔薇

創作的軌跡

日 語 歌 謠				
曲名	完成年代	首演紀錄	出版紀錄	備註
月光（月光）	1942年			島崎藤村詩
春は来ぬ （春天來了）	1942年			島崎藤村詩
ペチカよ燃えろ	1967年2月25日			戶枝いしろ詞
観音崎に立つ女 （站在觀音崎的女人）	1967年4月6日			相馬日照詞
劍道小唄	1967年4月10日			相馬日照詞
娘さん娘さん	1967年4月13日			相馬日照詞
俺だけのブルース	1967年5月3日			伊吹とお子詞
港の女 （港都之女）	1967年5月	1967年5月23日 （東京）		＊張鐸瀛詞 ＊日本NHK電視台「你的旋律」徵曲入選
お見合い娘	1967年5月11日			星合節子詞
赤いのバラ （紅薔薇）	1967年			賴耀培詞
台北のお嬢さん （台北小姐）	1968年			原為台語歌，因受日本帝王唱片製作人之賞識而配上日文詞
民 謠 編 曲				
曲名	完成年代	首演紀錄	出版紀錄	備註
《恆春調》	1948年5月			台灣民謠（獨唱）
《百家村》	1954年7月			台灣民謠（獨唱）
《耕作歌》	1955年			高山民謠（混聲四部）

《卜卦調》	1965年5月			台灣民謠（獨唱）
《牛犁歌》	1965年6月			台灣民謠（獨唱）
《丟丟銅仔》	1965年7月			台灣民謠（男聲四部）
《茉莉花》	1965年7月			台灣民謠（男聲四部）
《相思》	1965年8月			台灣民謠（獨唱）
《田邊情歌》	1965年8月			台灣民謠（男聲四部）
《送君詞》	1965年8月			台灣民謠（女聲三部）
《雨夜花》	1965年8月			台灣民謠（女聲三部）
《出草歌》	1965年10月			台灣民謠（獨唱）
《思想枝》	1965年10月			台灣民謠（獨唱）
《宜蘭調》	1965年11月			台灣民謠（獨唱）
《草蜢弄雞公》	1977年			台灣民謠（混聲四部）
《桃花過渡》	1977年			台灣民謠（混聲四部）
《病子歌》	1977年			台灣民謠（混聲四部）
《搖籃曲》	1978年			北方民謠（同聲三部）
《打雷》	1978年			山東民謠（同聲三部）
《五更鼓》	1984年			台灣民謠（混聲四部）

《月夜愁》	1984 年			台灣民謠（混聲四部）
《落大雨》	1984 年			呂泉生合唱曲旋律（混聲四部）

創
作
的
軌
跡

國家圖書館出版品預行編目資料

郭芝苑：野地的紅薔薇 / 吳玲宜撰文. -- 初版.
 -- 宜蘭五結鄉：傳藝中心，2002[民91]
 面；公分. --（台灣音樂館.資深音樂家叢書）
 ISBN 957-01-1808-3（平裝）
 1.郭芝苑 — 傳記 2.郭芝苑 — 作品評論
 3.音樂家 — 台灣 — 傳記

910.9886 91015610

台灣音樂館 資深音樂家叢書

郭芝苑——野地的紅薔薇

指導：行政院文化建設委員會
著作權人：國立傳統藝術中心
發行人：柯基良
　　　　地址：宜蘭縣五結鄉濱海路新水段301號
　　　　電話：（03）960-5230．（02）3343-2251
　　　　網址：www.ncfta.gov.tw
　　　　傳眞．（02）3343-2259
顧問：申學庸、金慶雲、馬水龍、莊展信
計畫主持人：林馨琴
主編：趙琴
撰文：吳玲宜
執行編輯：心岱、郭玢玢、陳菜
美術設計：小雨工作室
美術編輯：林麗貞、林幼娟
出版：時報文化出版企業股份有限公司
　　　　臺北市108和平西路三段240號4F
　　　　發行專線：（02）2306-6842
　　　　讀者免費服務專線：0800-231-705
　　　　郵撥：0103854~0時報出版公司
　　　　信箱：臺北郵政七九～九九信箱
　　　　時報悅讀網：http:// www.readingtimes.com.tw
　　　　電子郵件信箱：ctliving@readingtimes.com.tw
製版：瑞豐實業股份有限公司
印刷：詠豐彩色印刷股份有限公司
初版一刷：二○○二年十二月二十日
定價：600元

◎本書圖片來源皆由作者提供。